We are facing an epoch-making change in the way we understand Hannibal's visual poetics: for all this time our beloved photographer has delighted us with a sumptuous black and white, made up of dazzling lights and powerful and evocative shadows.

Now it's time for COLOR.

Hannibal in this new book delights our eyes with overflowing landscapes of colors: an assault made of colors full of life and passion, a real treat served on a palette full of freshness and novelty.
In the end, our artist surprised us again, with a step as bold as it was successful: now the future is uncertain but we know that, whatever you expect, there will be the great artistic vein of Hannibal to keep us company and make us dreamy and enthusiastic like children ...

Fabio Rancati

Siamo di fronte ad una svolta epocale nel modo di intende la poetica visiva di Hannibal: per tutto questo tempo il nostro amato fotografo ci ha deliziato con un bianco e nero sontuoso, fatto di luci abbaglianti e di ombre potenti ed evocative.

Ora è il momento del COLORE.

Hannibal in questo nuovo libro delizia i nostri occhi con paesaggi strabordanti di colori: un assalto fatto di cromatismi pieni di vita e passione, una vera e propria delizia servita su di una tavolozza colma di freschezza e novità.
Alla fine il nostro artista ci ha stupito di nuovo, con un passo tanto audace quanto ben riuscito: ora il futuro è incerto ma sappiamo che, qualsiasi cosa ci aspetti, ci sarà la grande vena artistica di Hannibal a farci compagnia e a renderci sognanti ed entusiasti come bambini...

<div style="text-align: right;">Fabio Rancati</div>

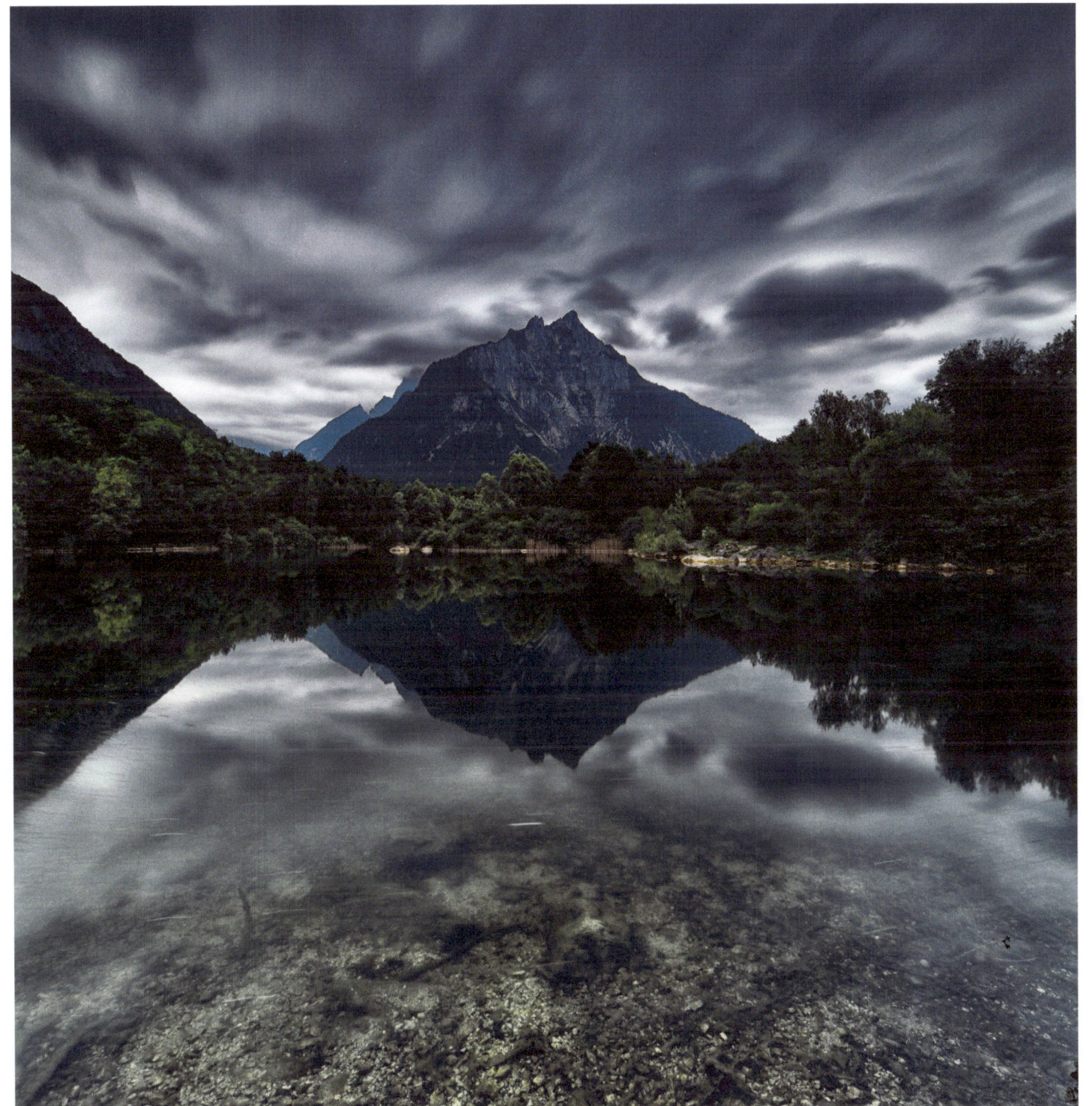
Vedana

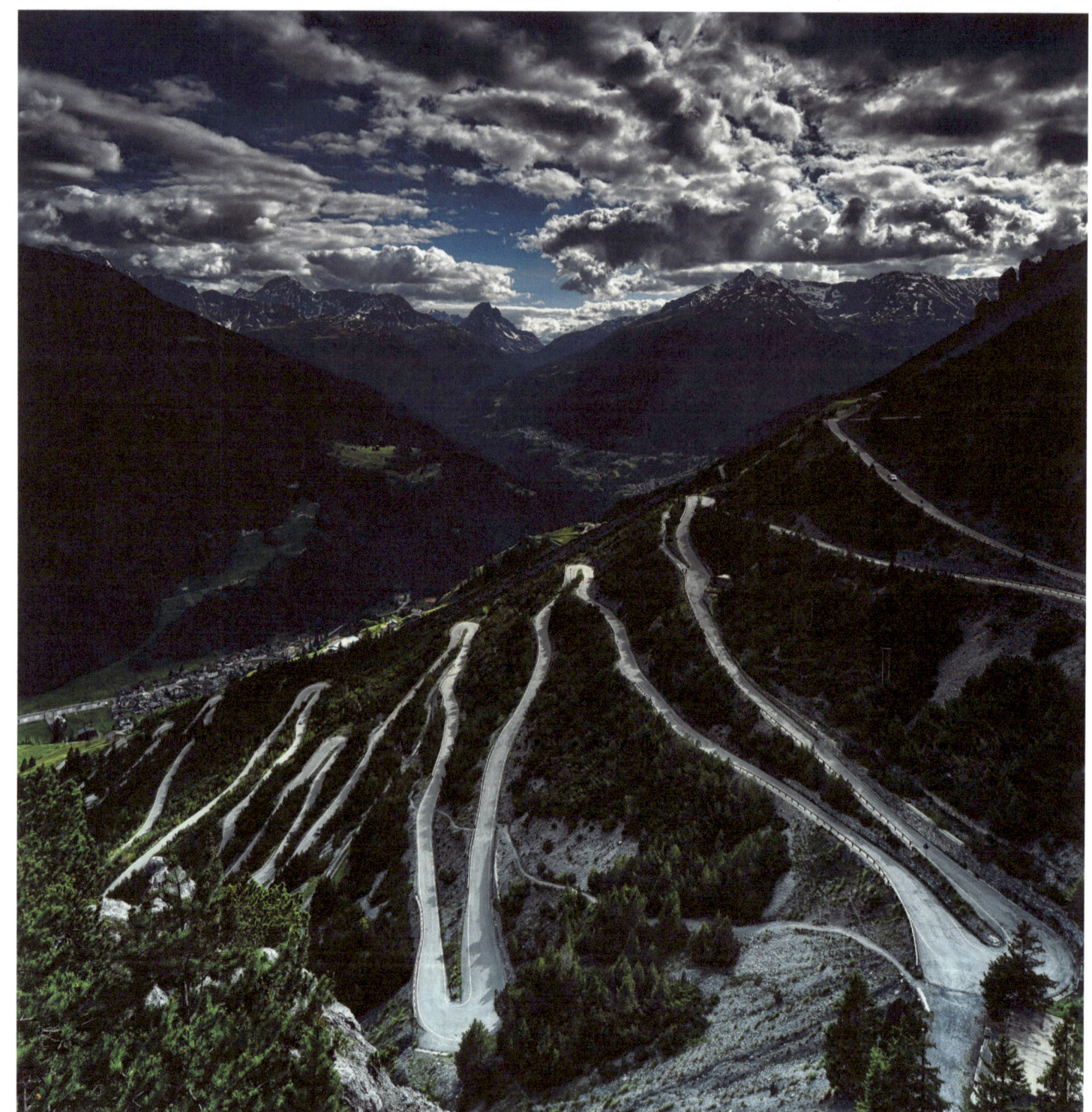

Valdidentro

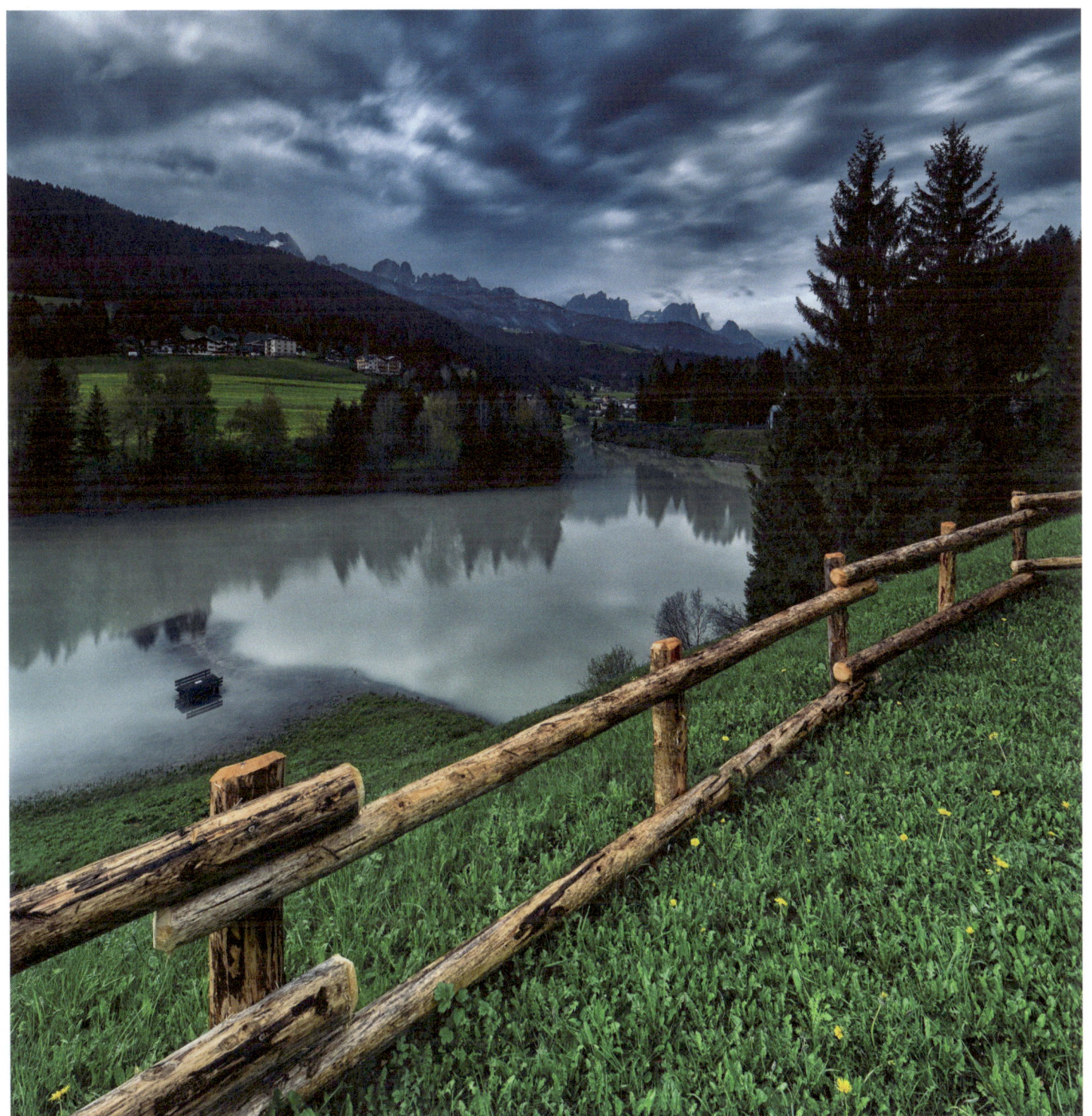
Soraga

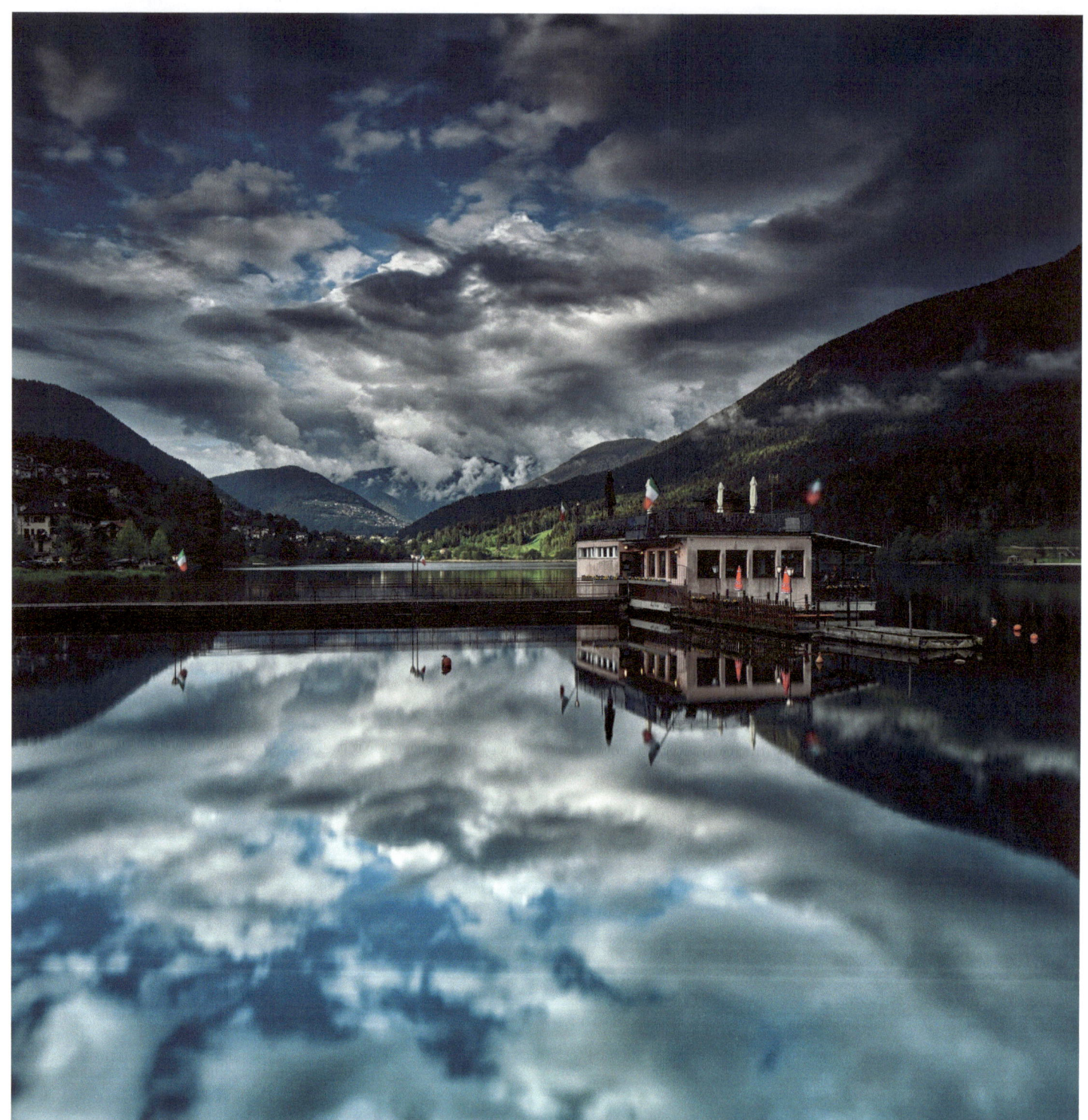
Serraia

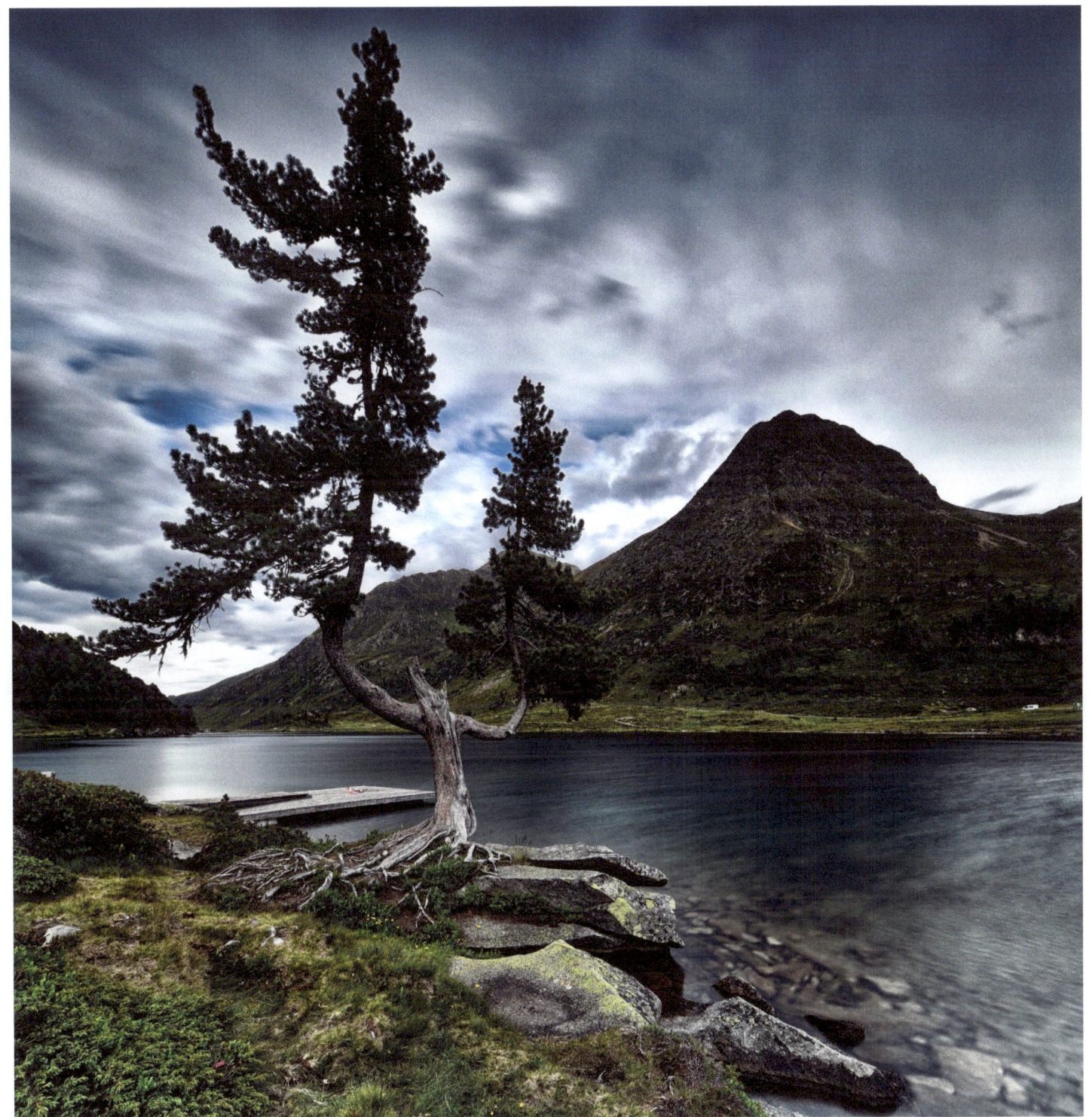
Obersee

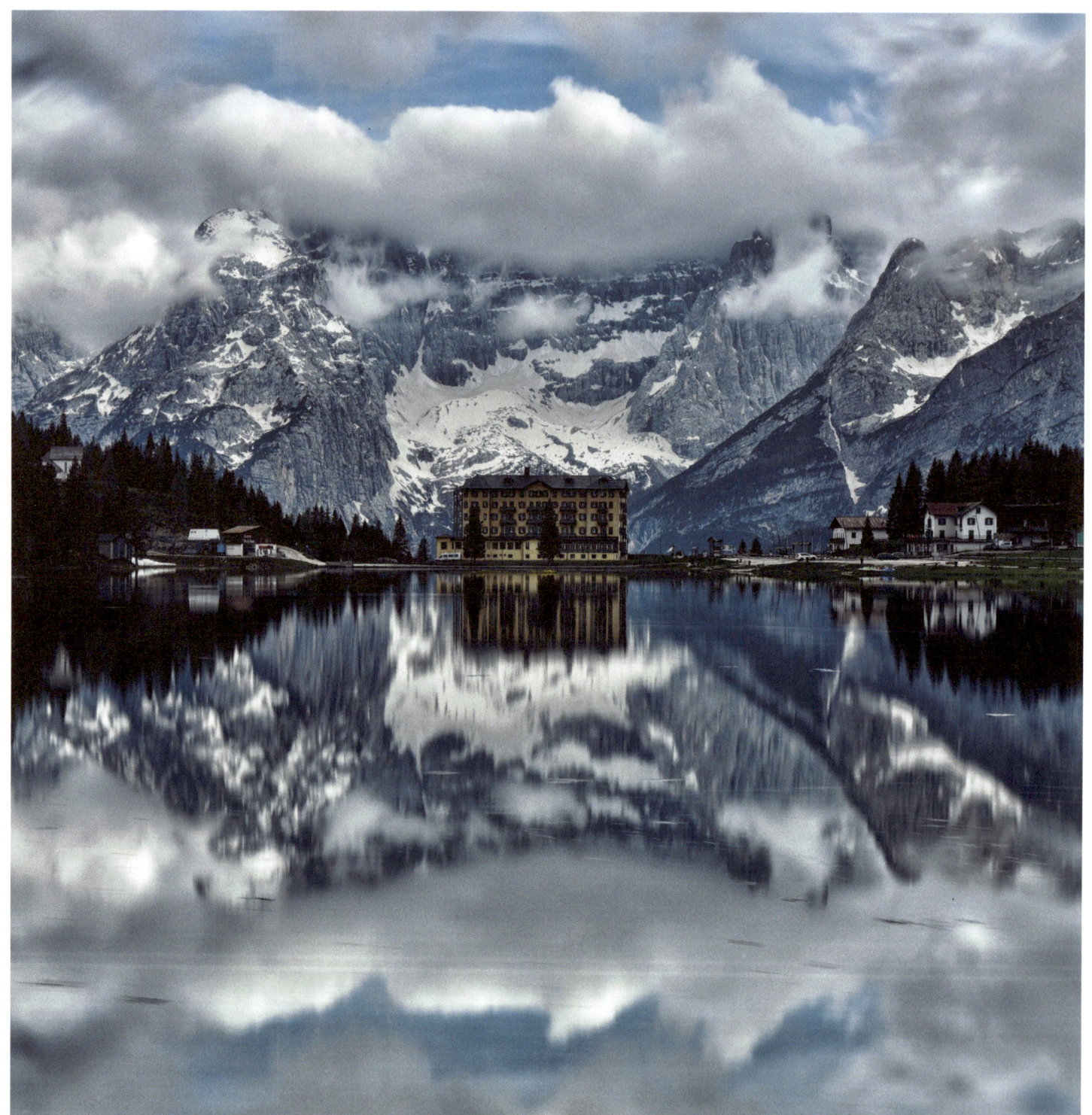
Misurina

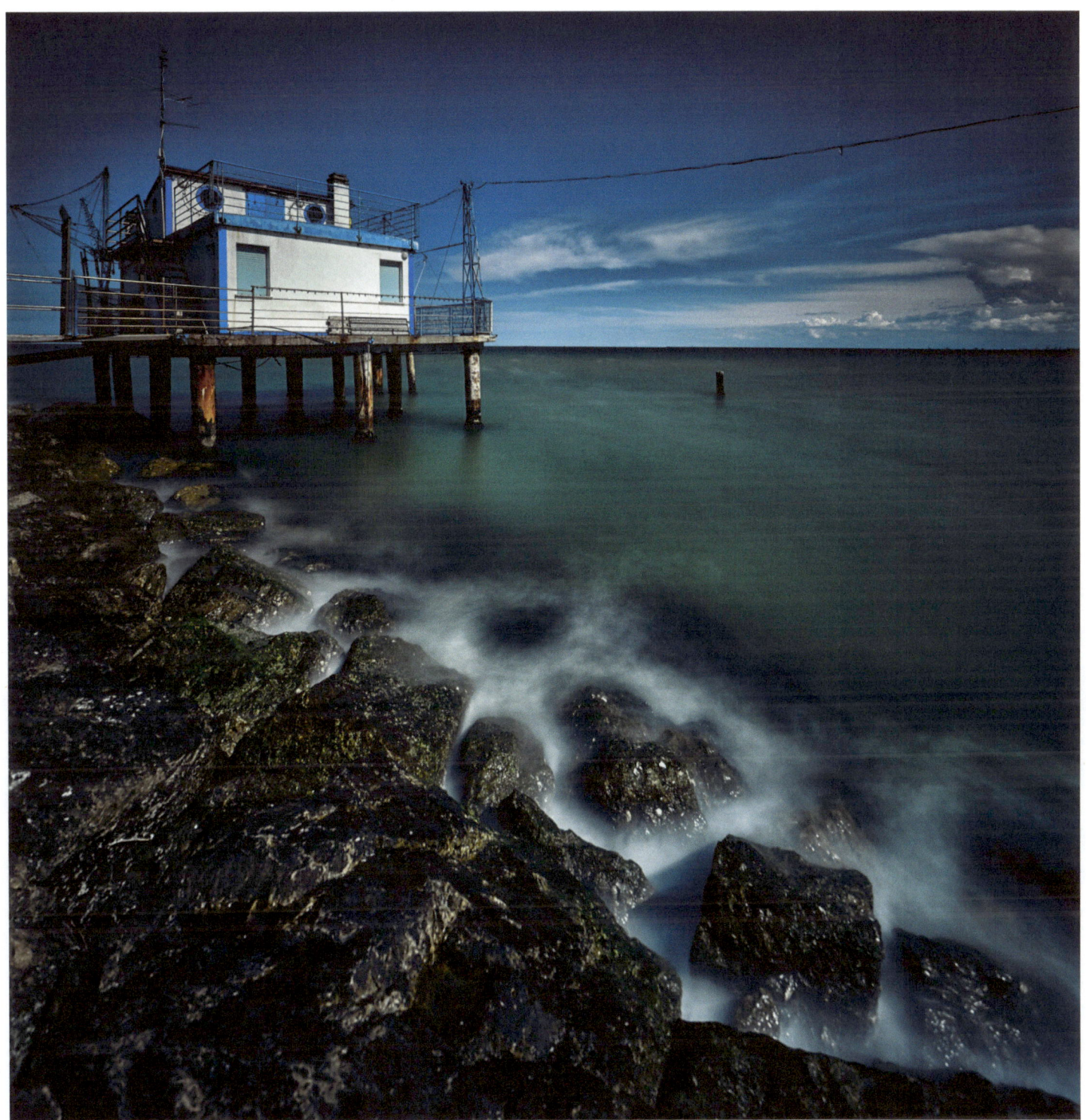

Marina Romea

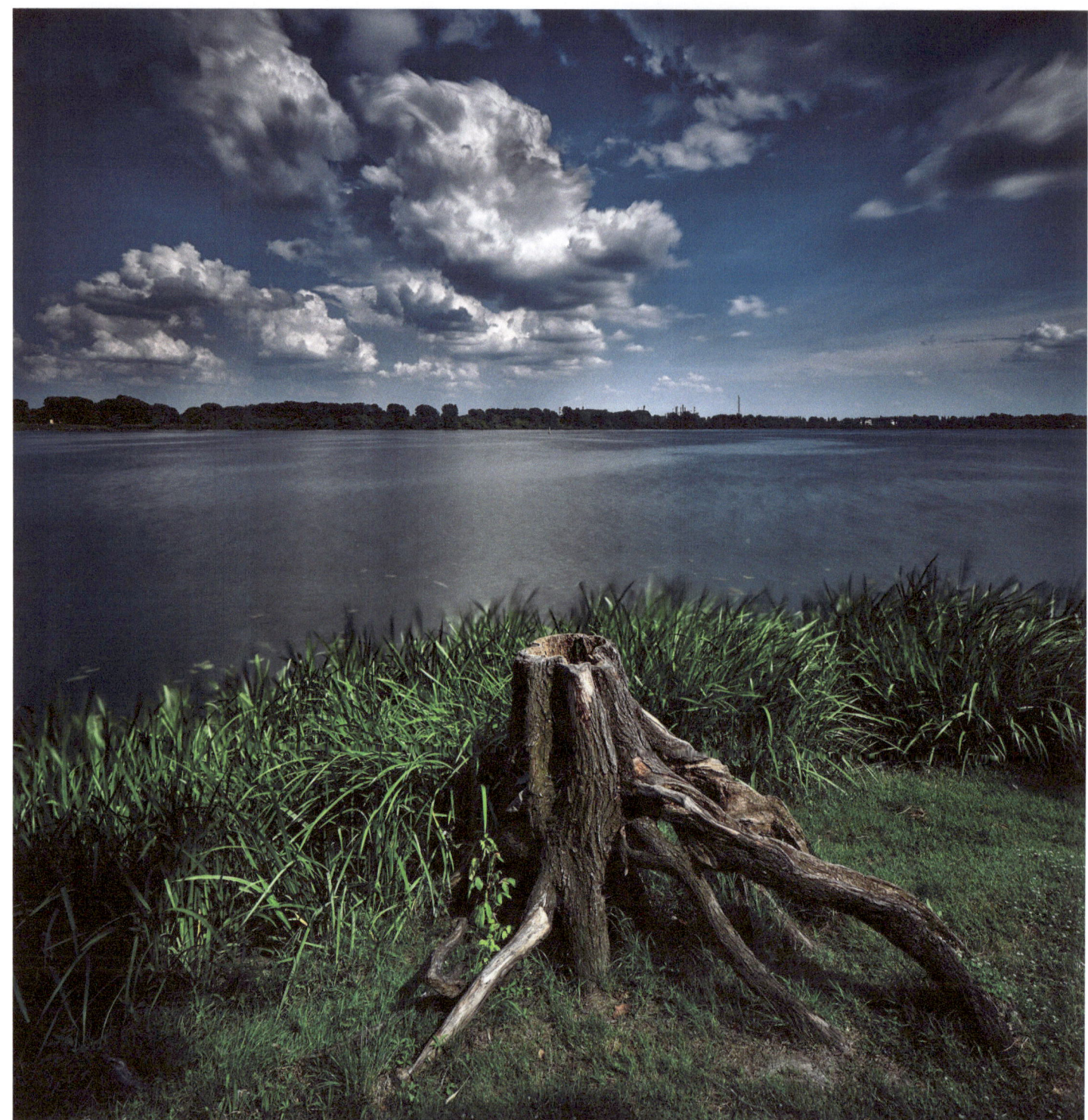

Mantova

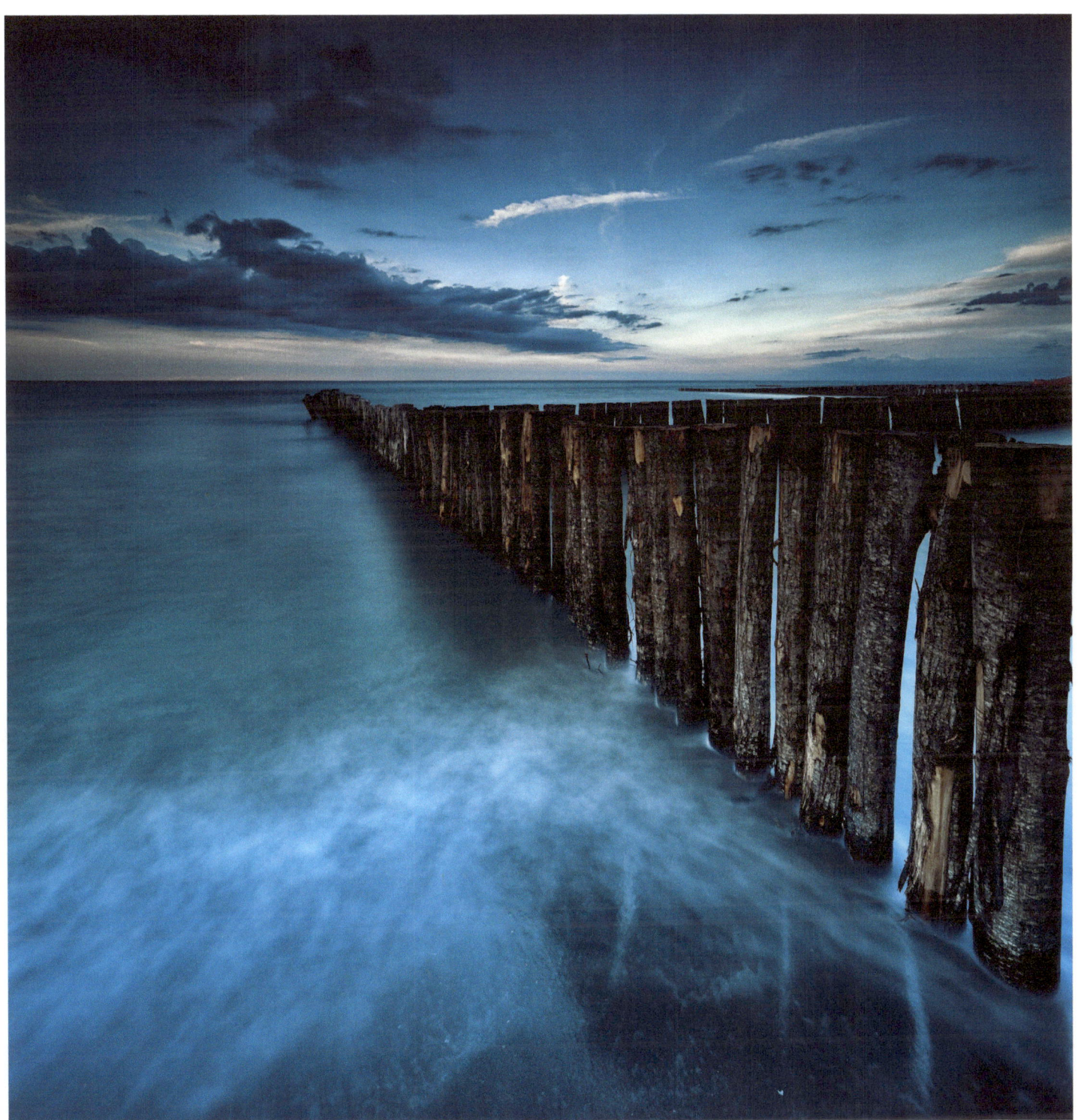

Lido di Spina

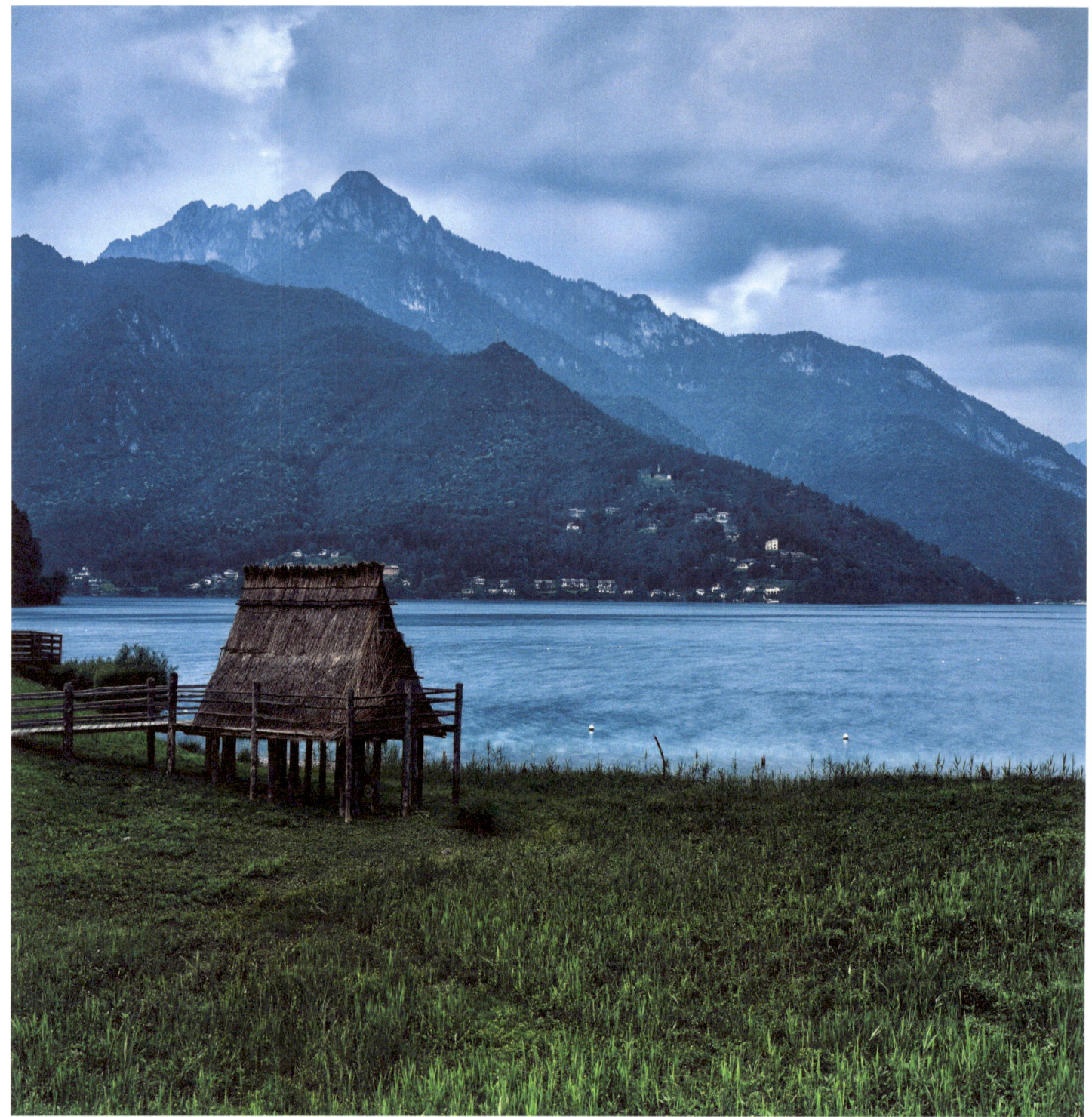

Ledro

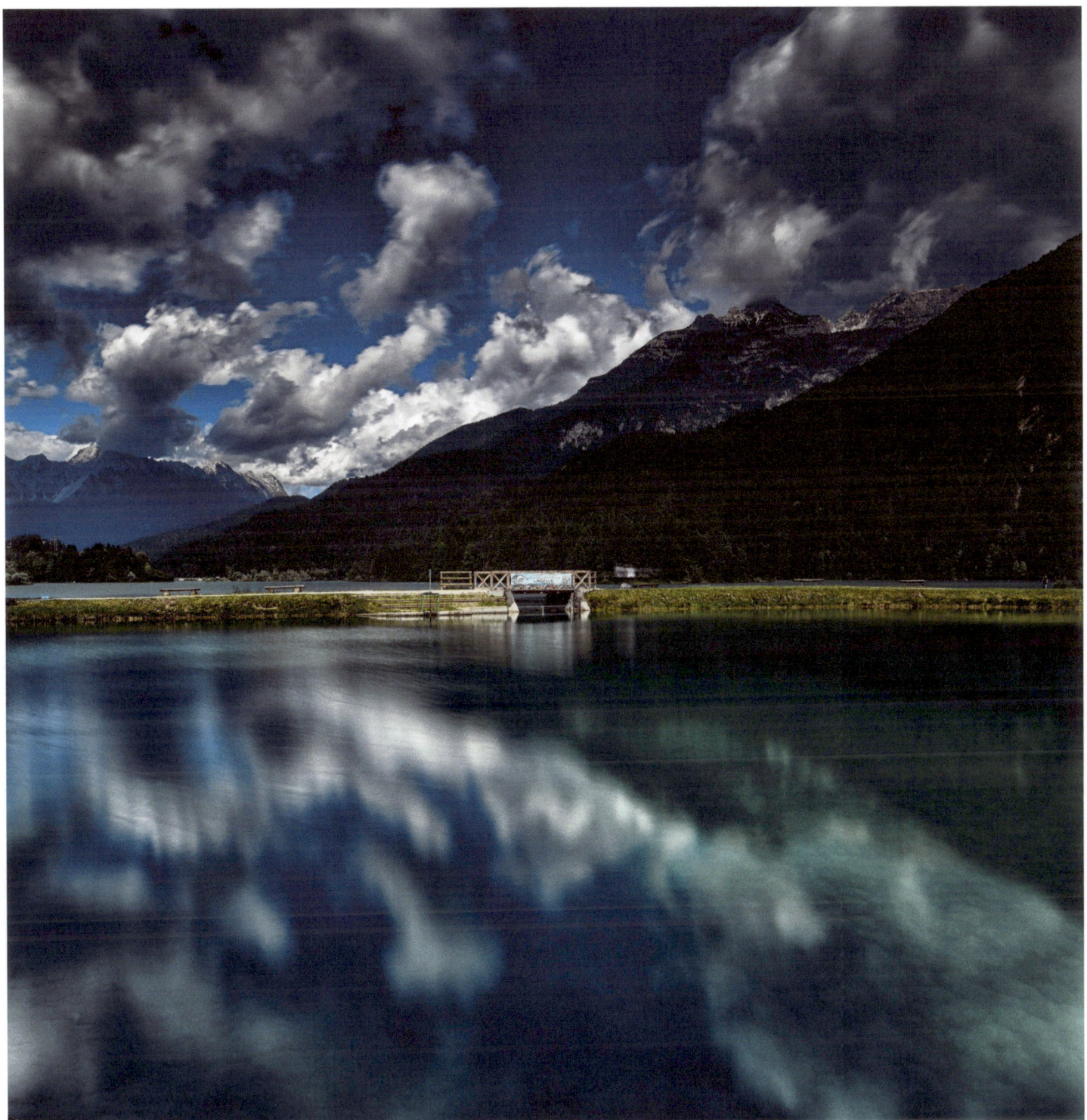
Lagole

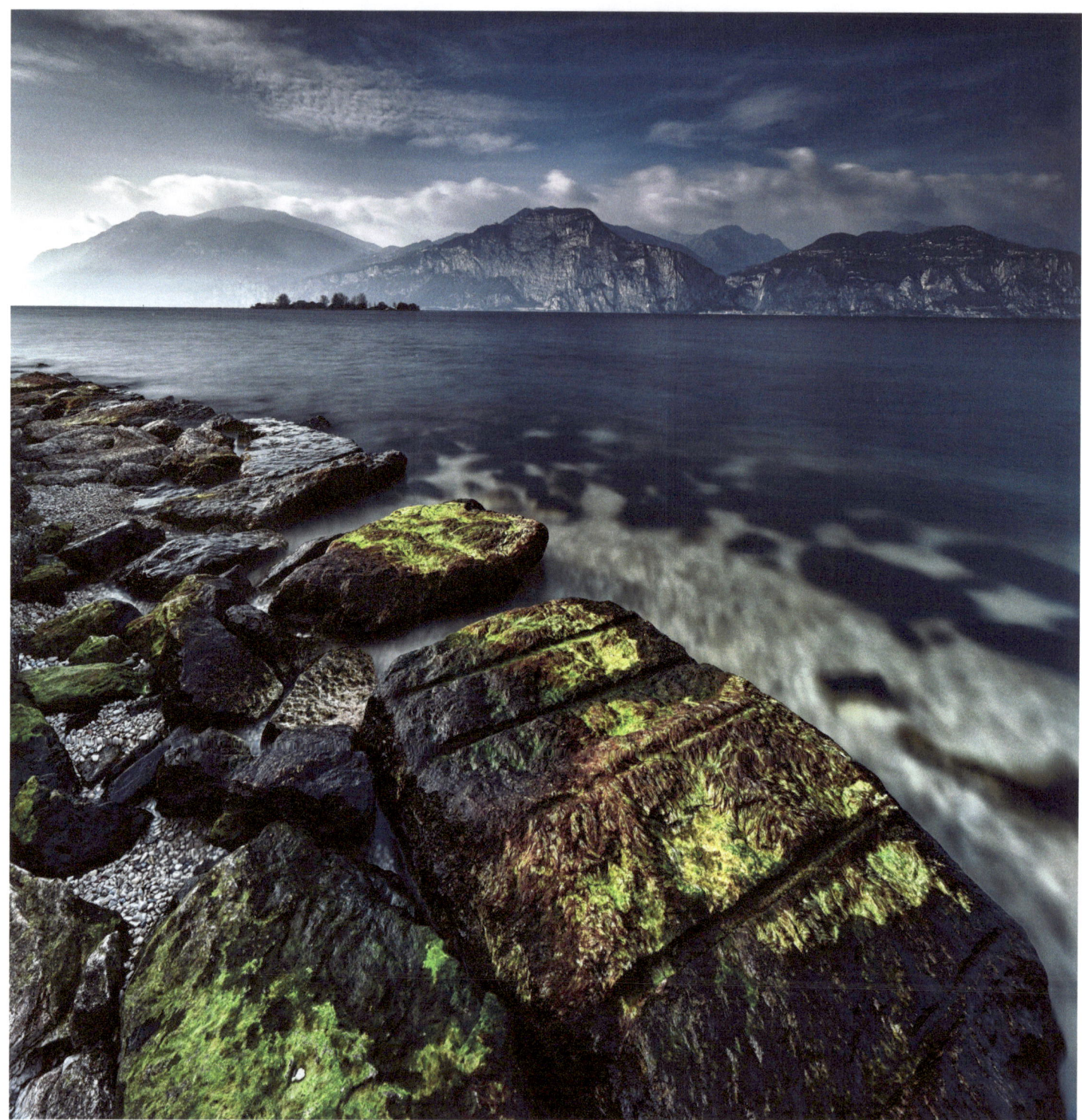
Assenza

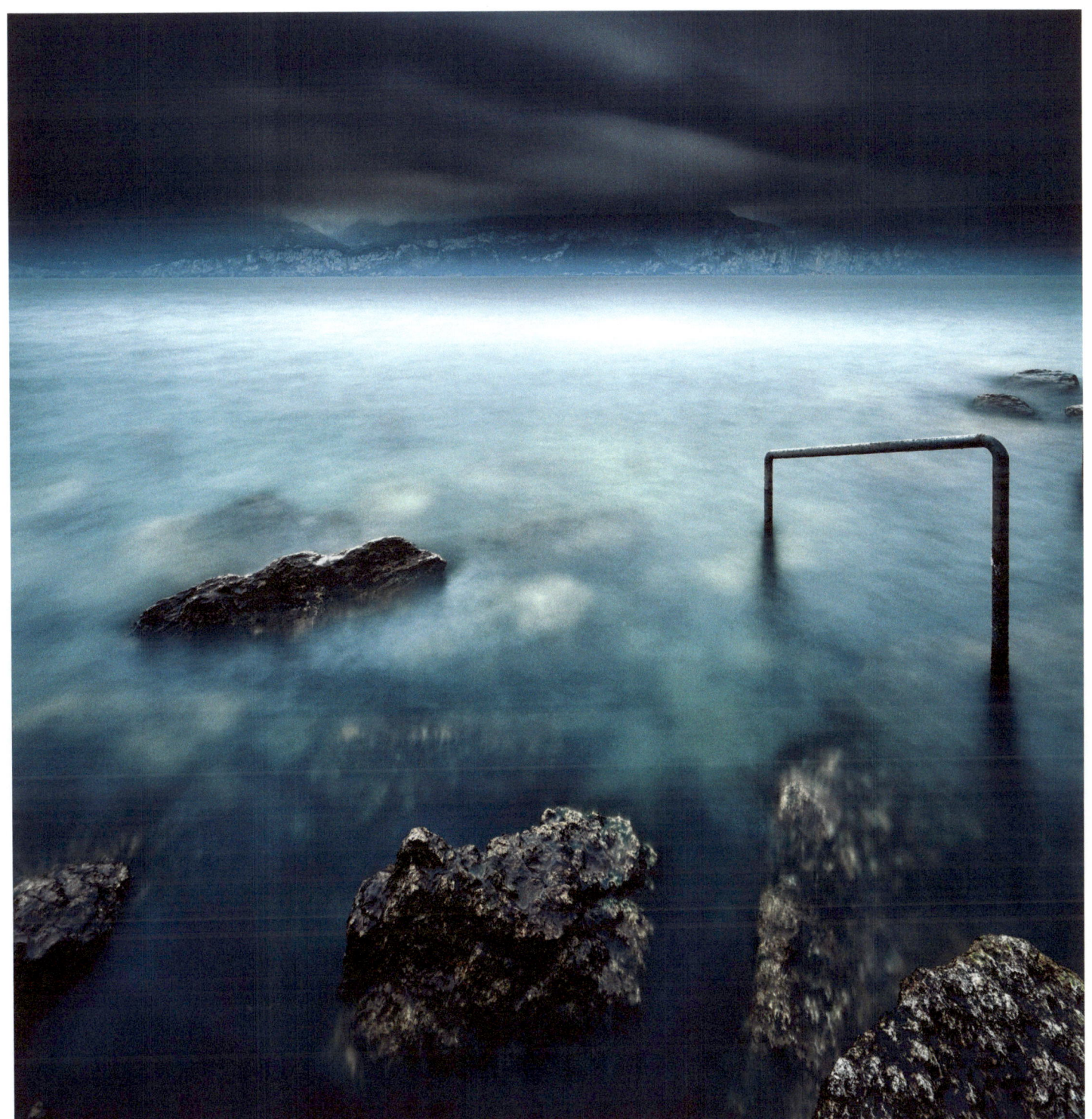
Brenzone

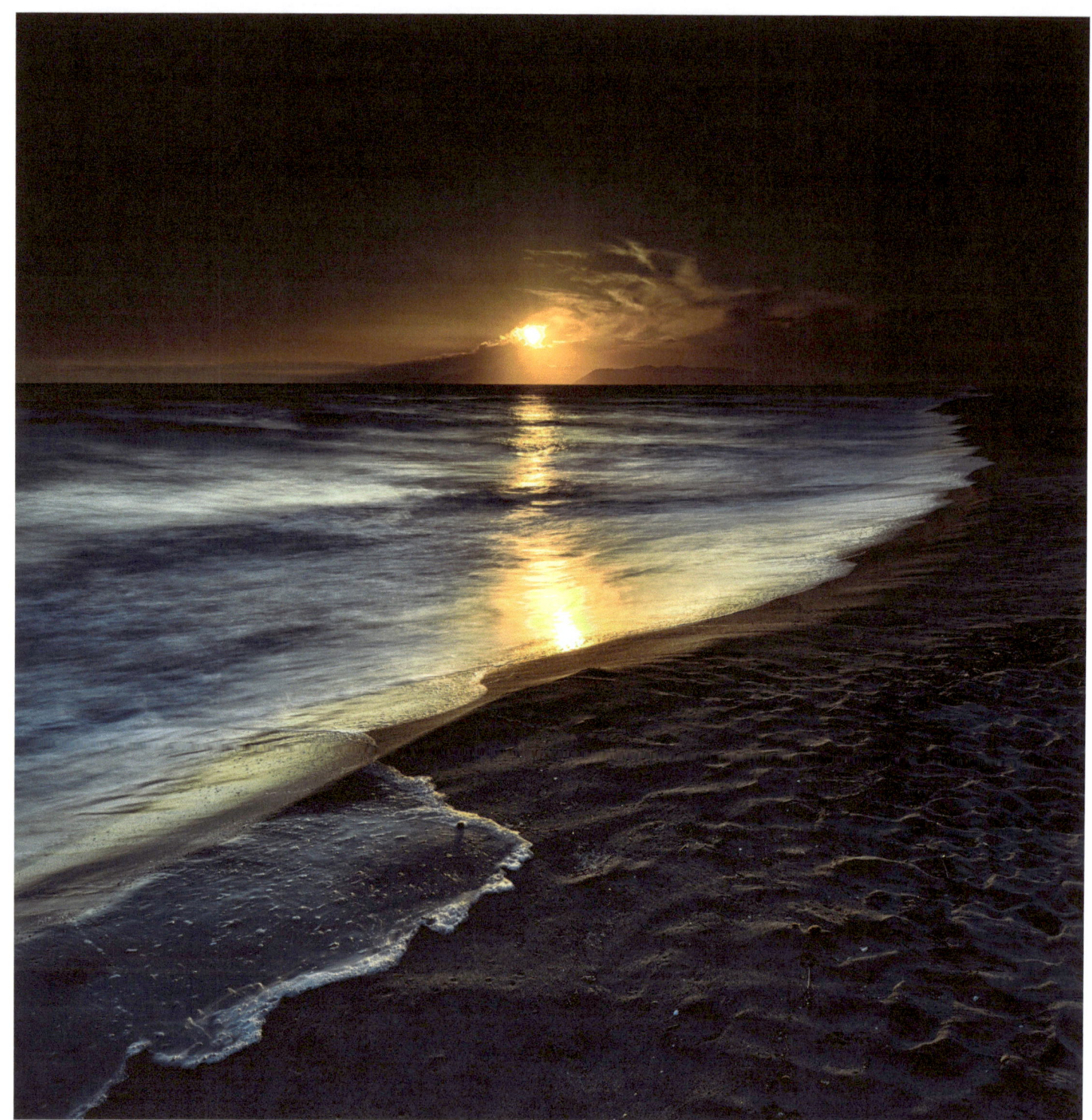
Forte dei Marmi

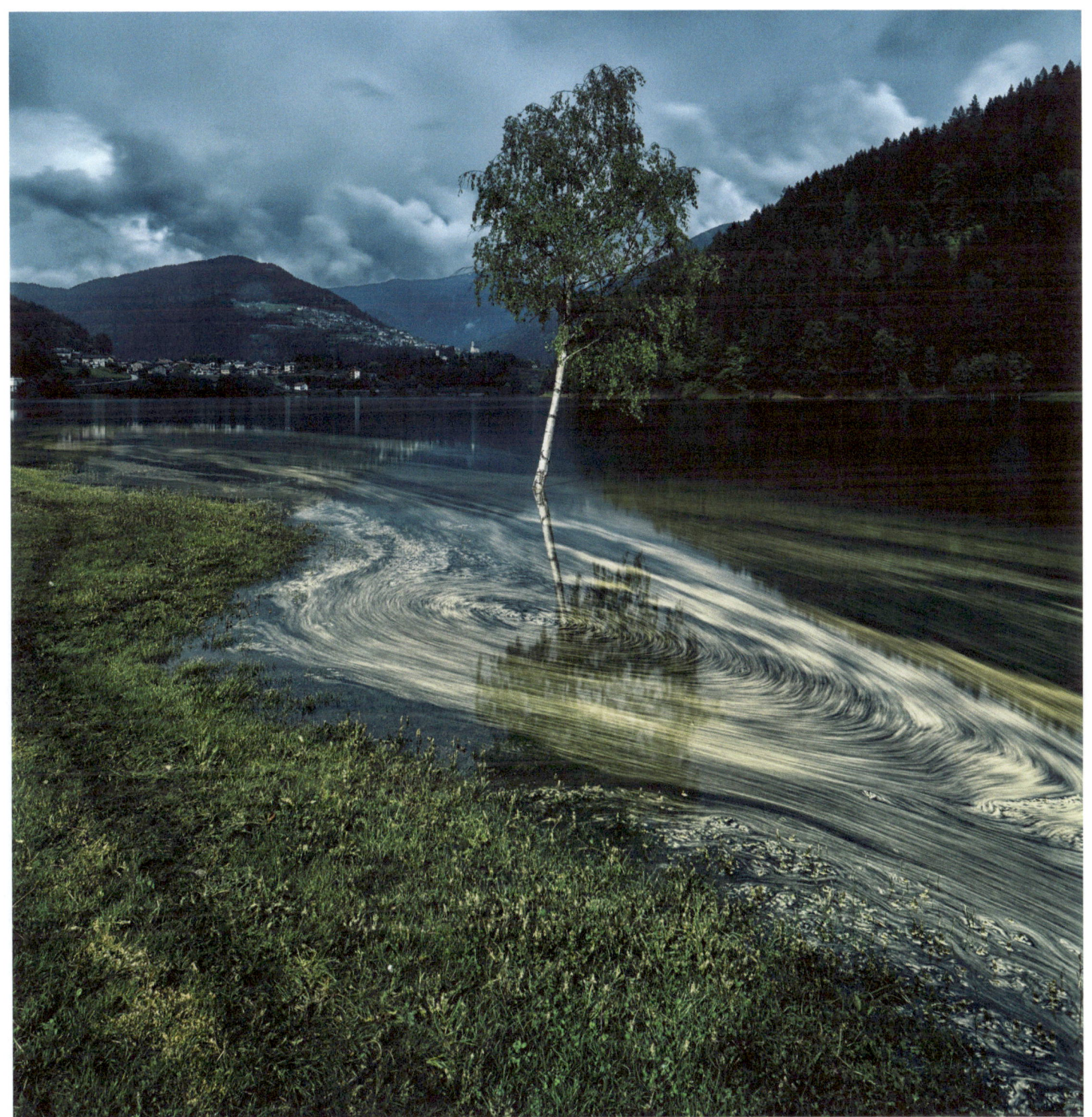
Delle Piazze

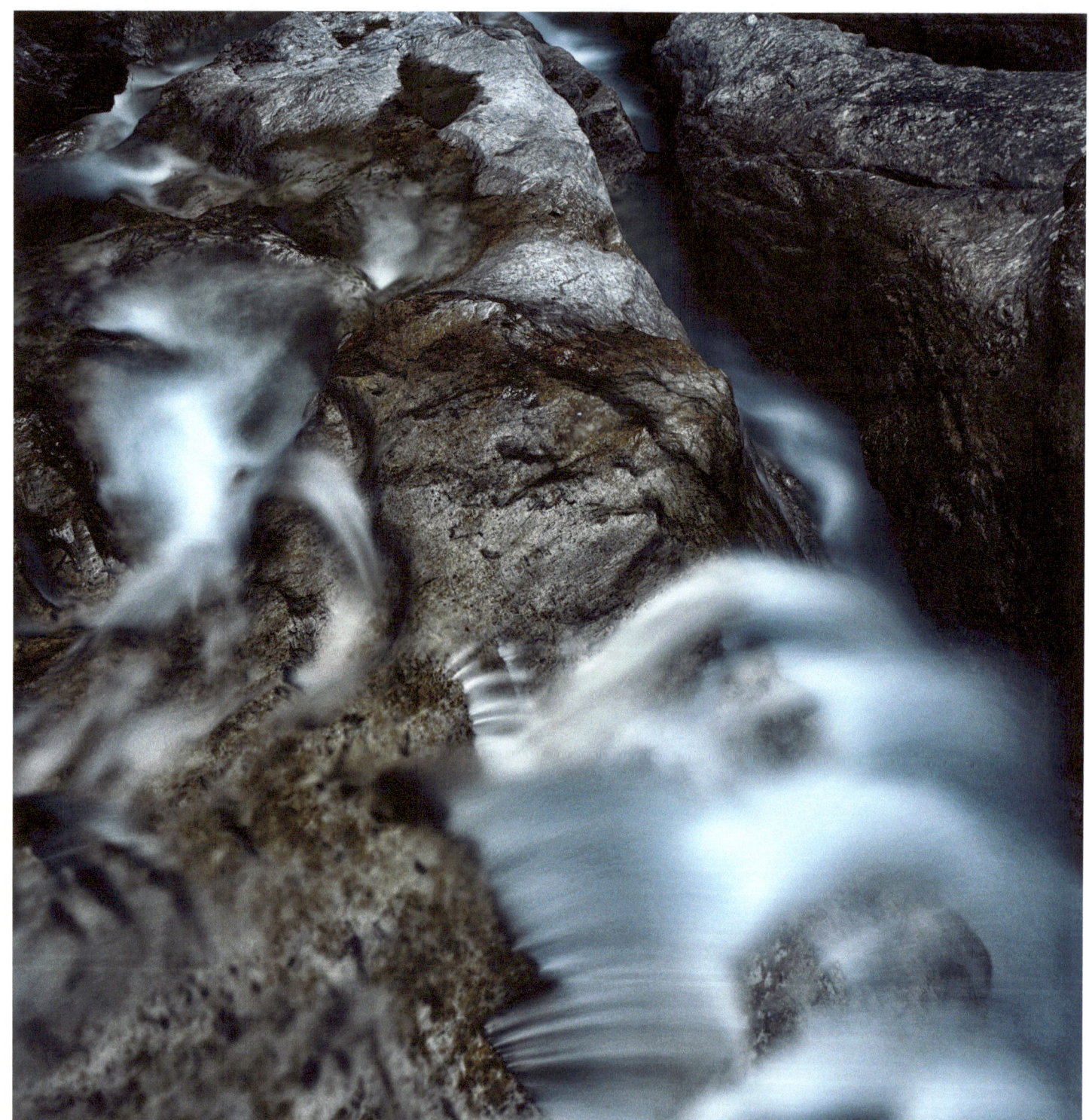

Della Soffia

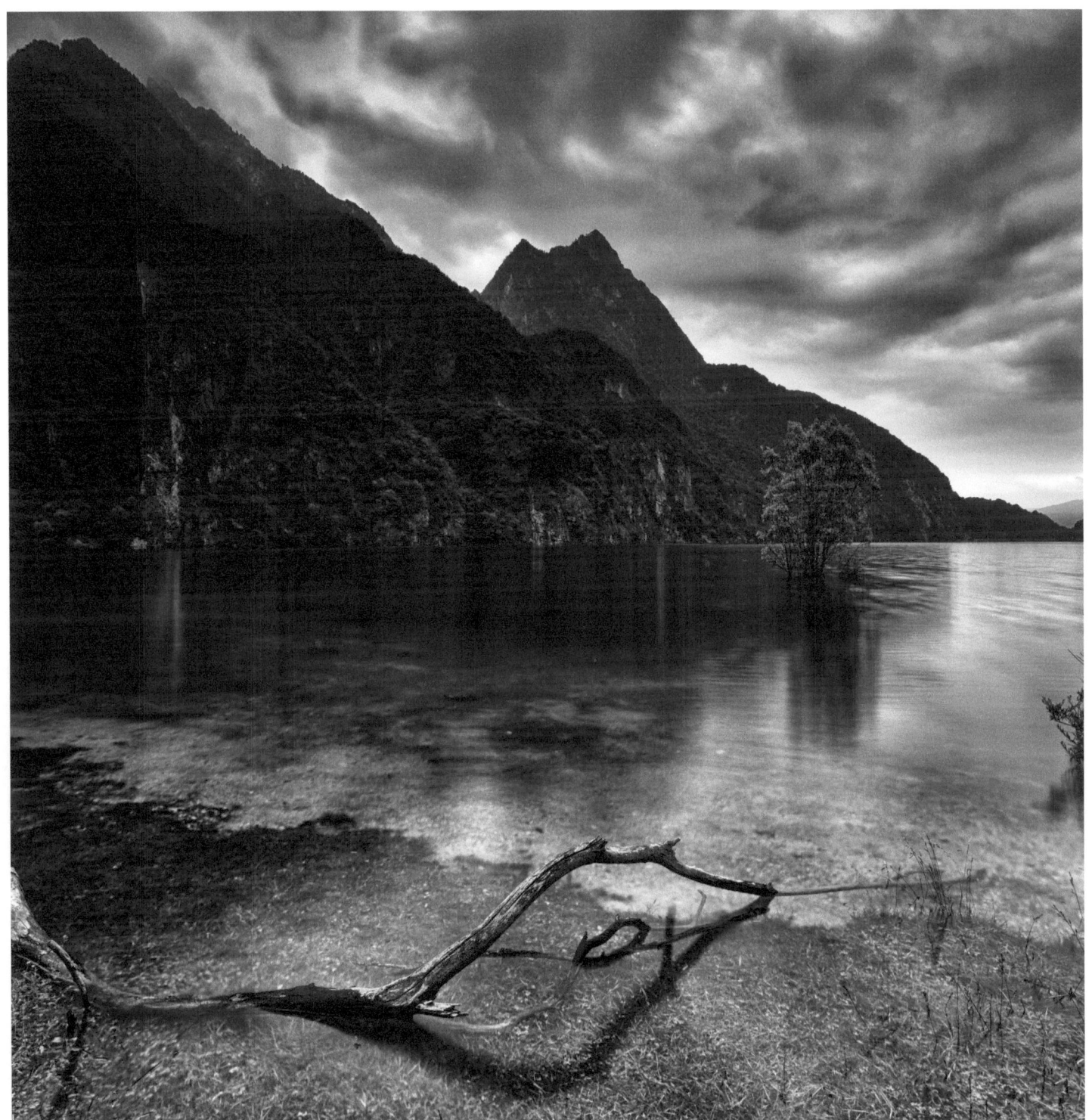
Del Mis

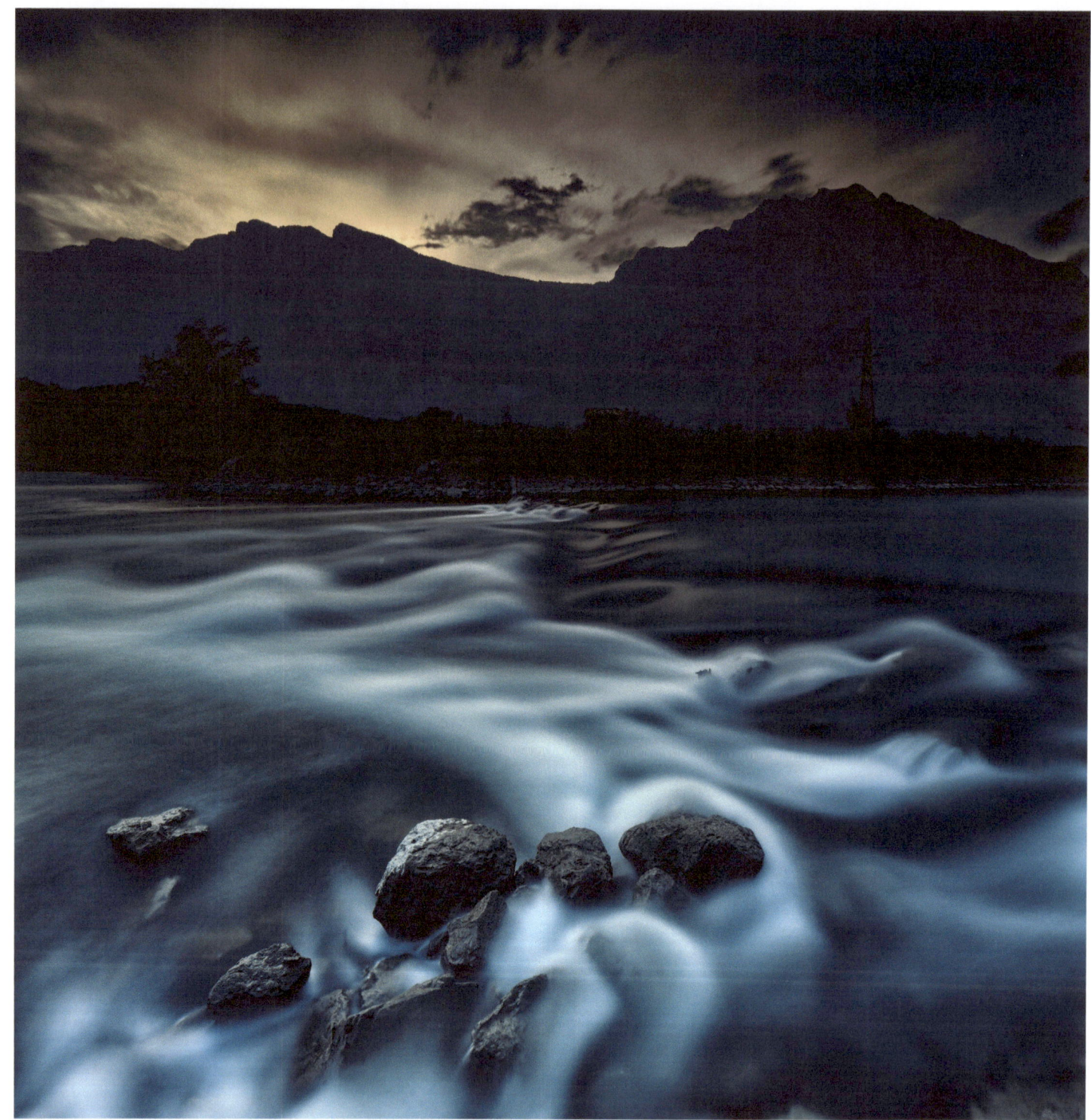
Cavedine

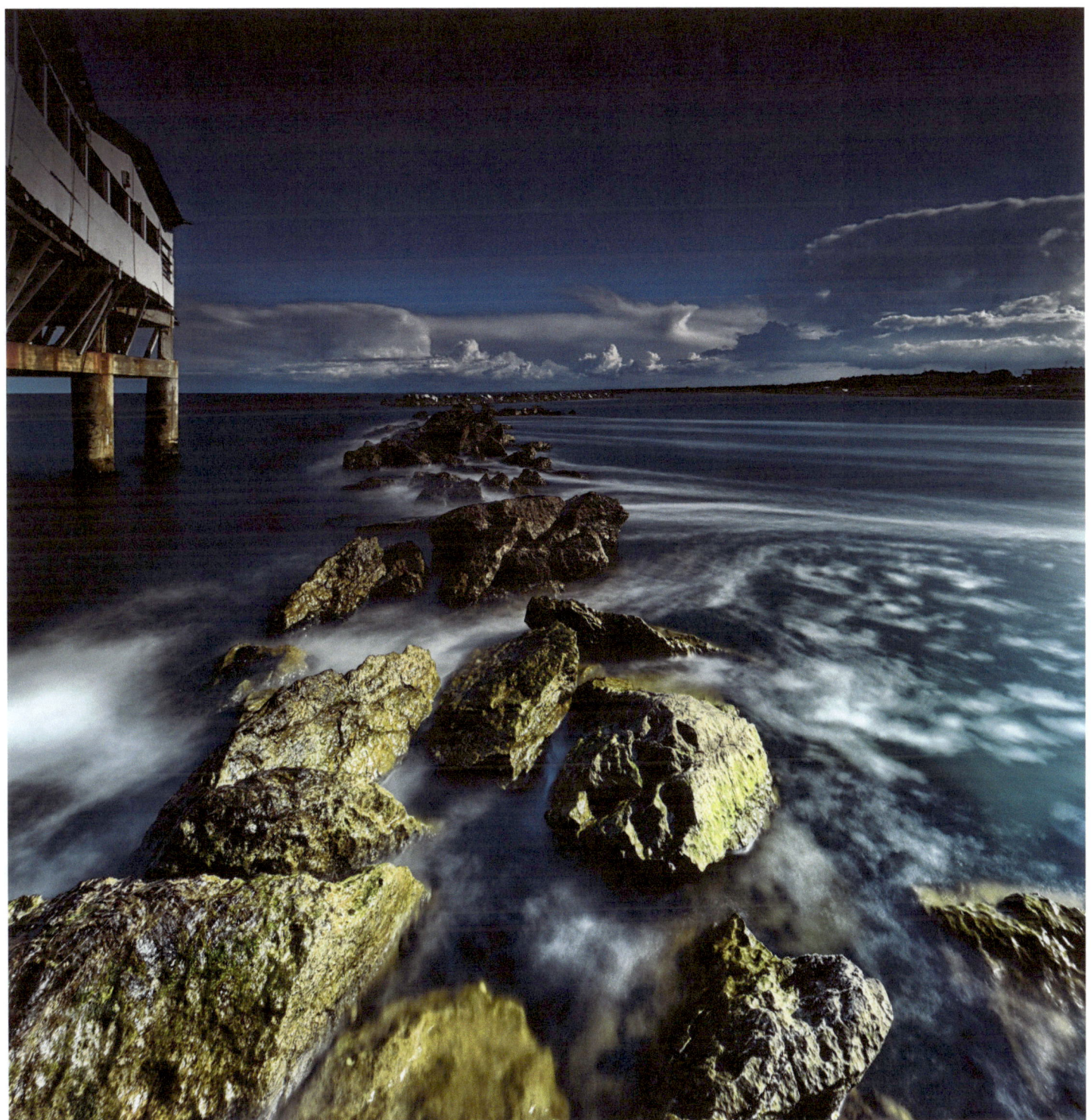
Casalborsetti

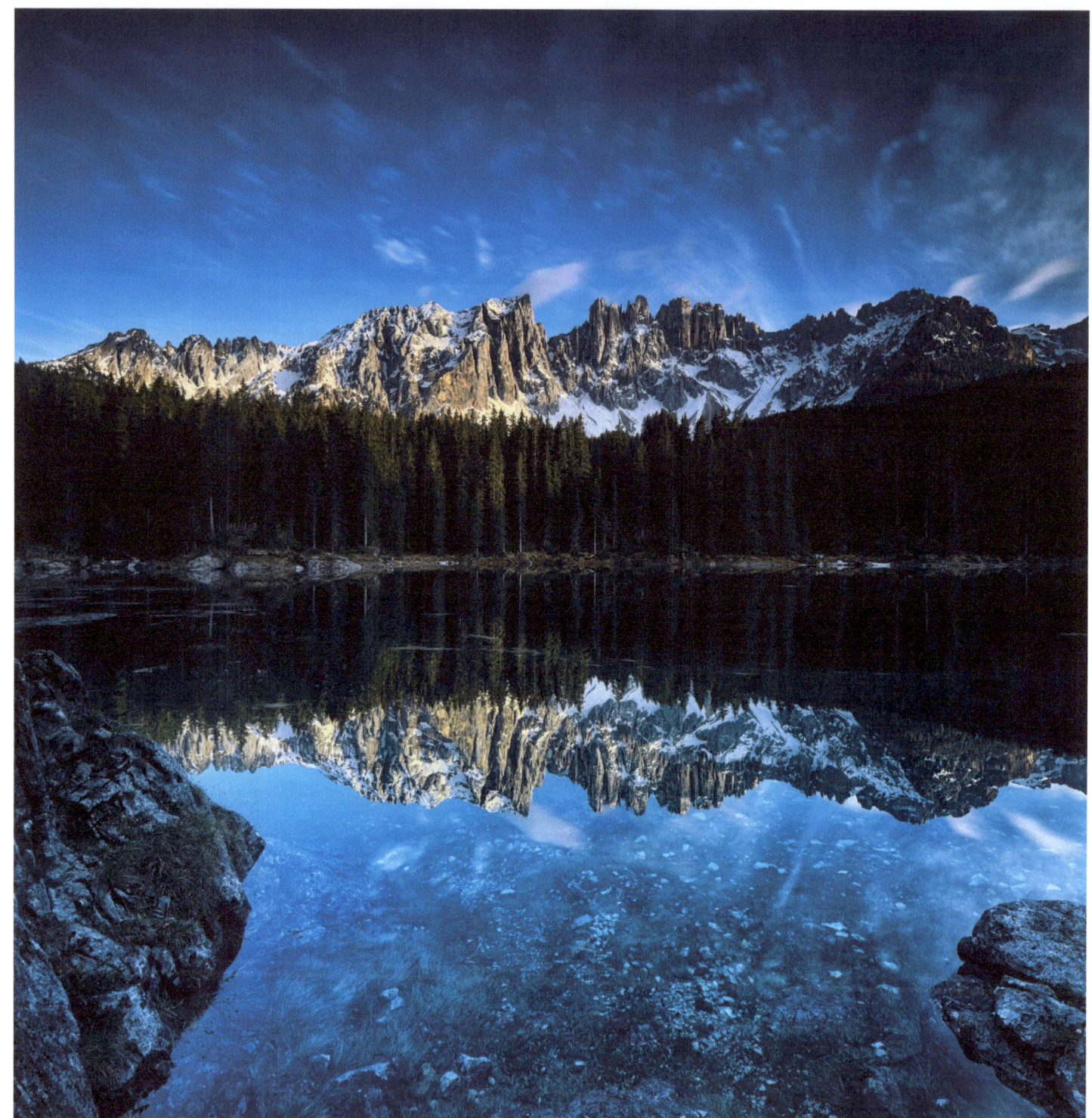
Carezza

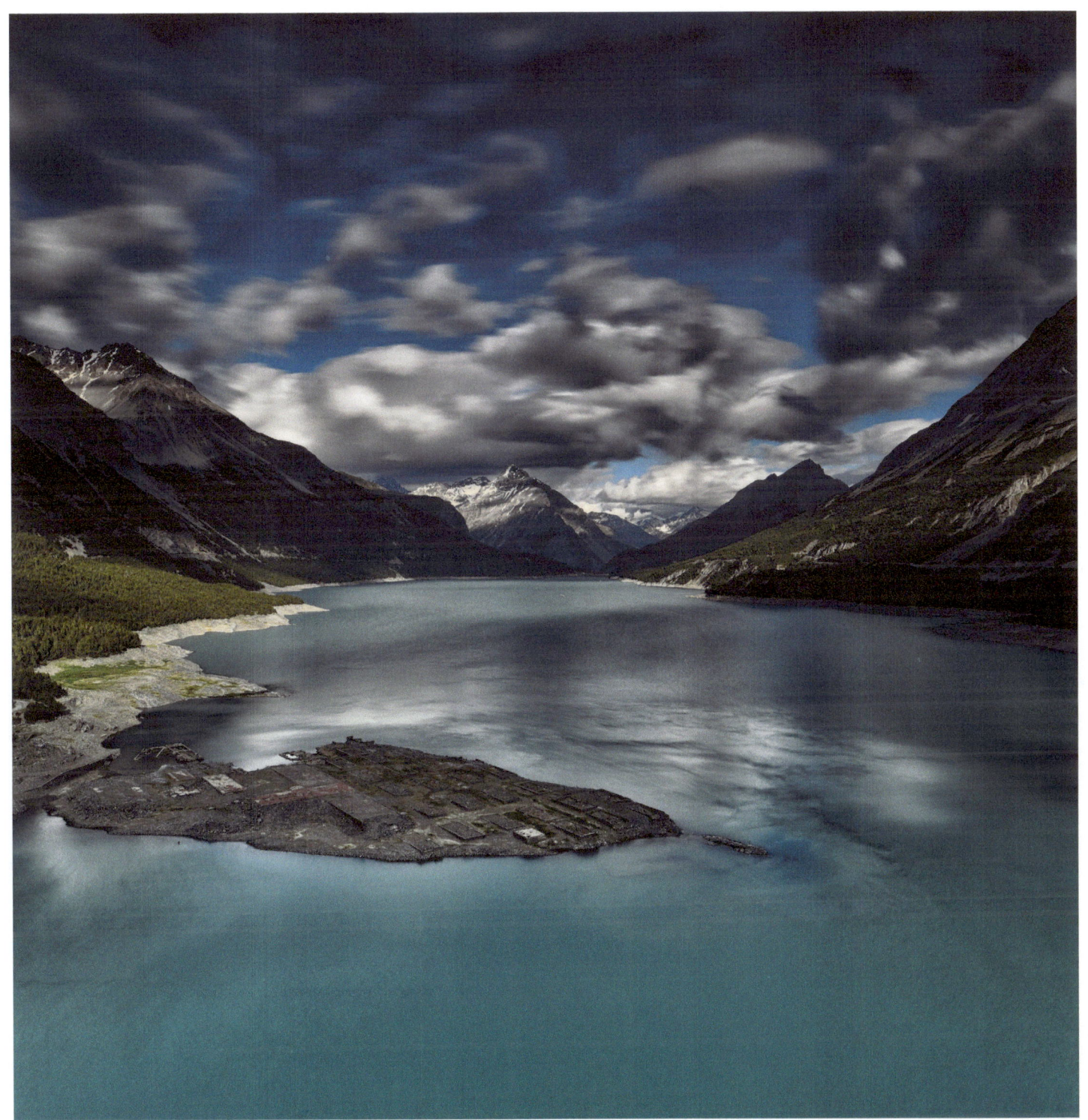
Cancano

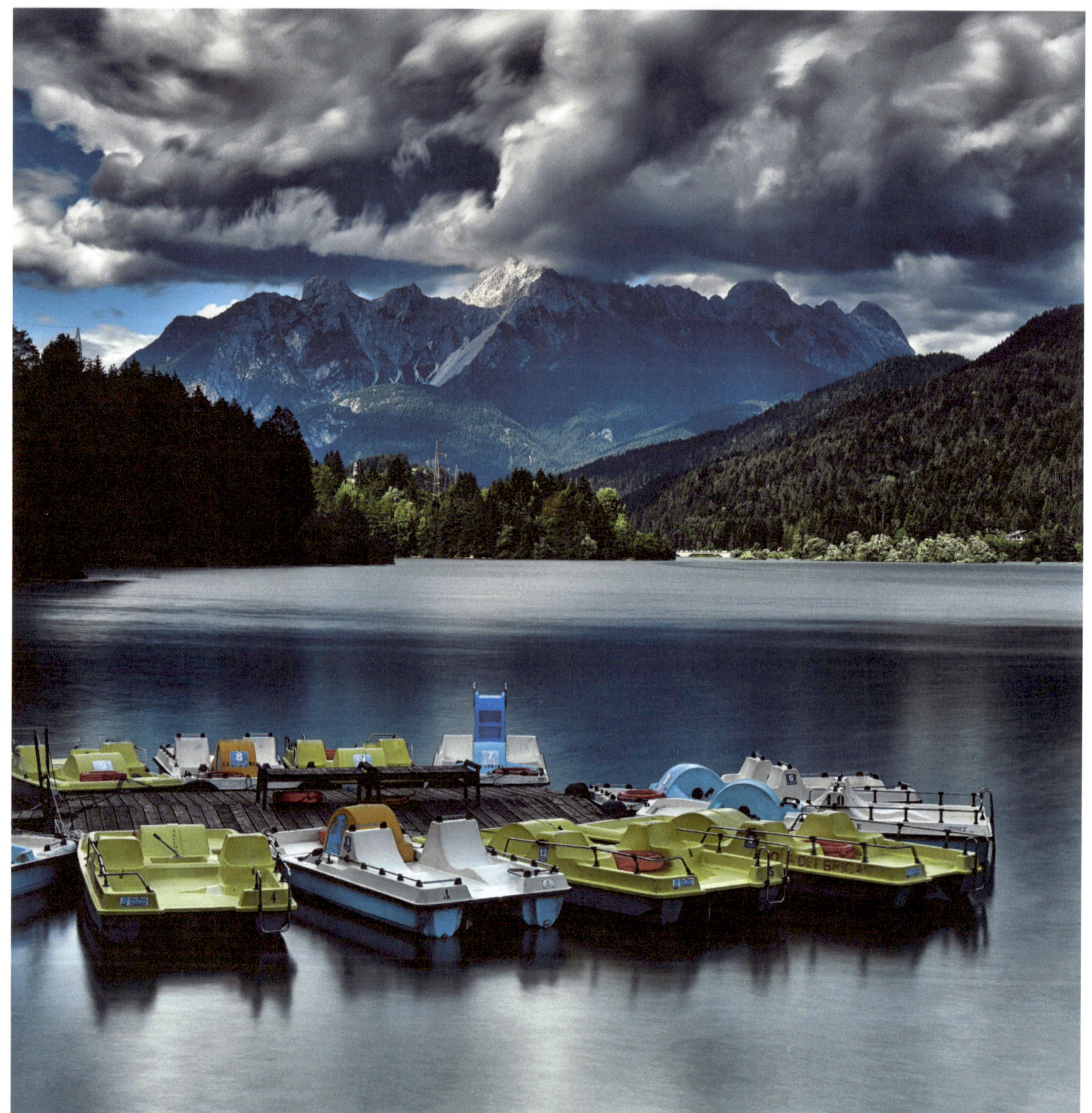
Cadore

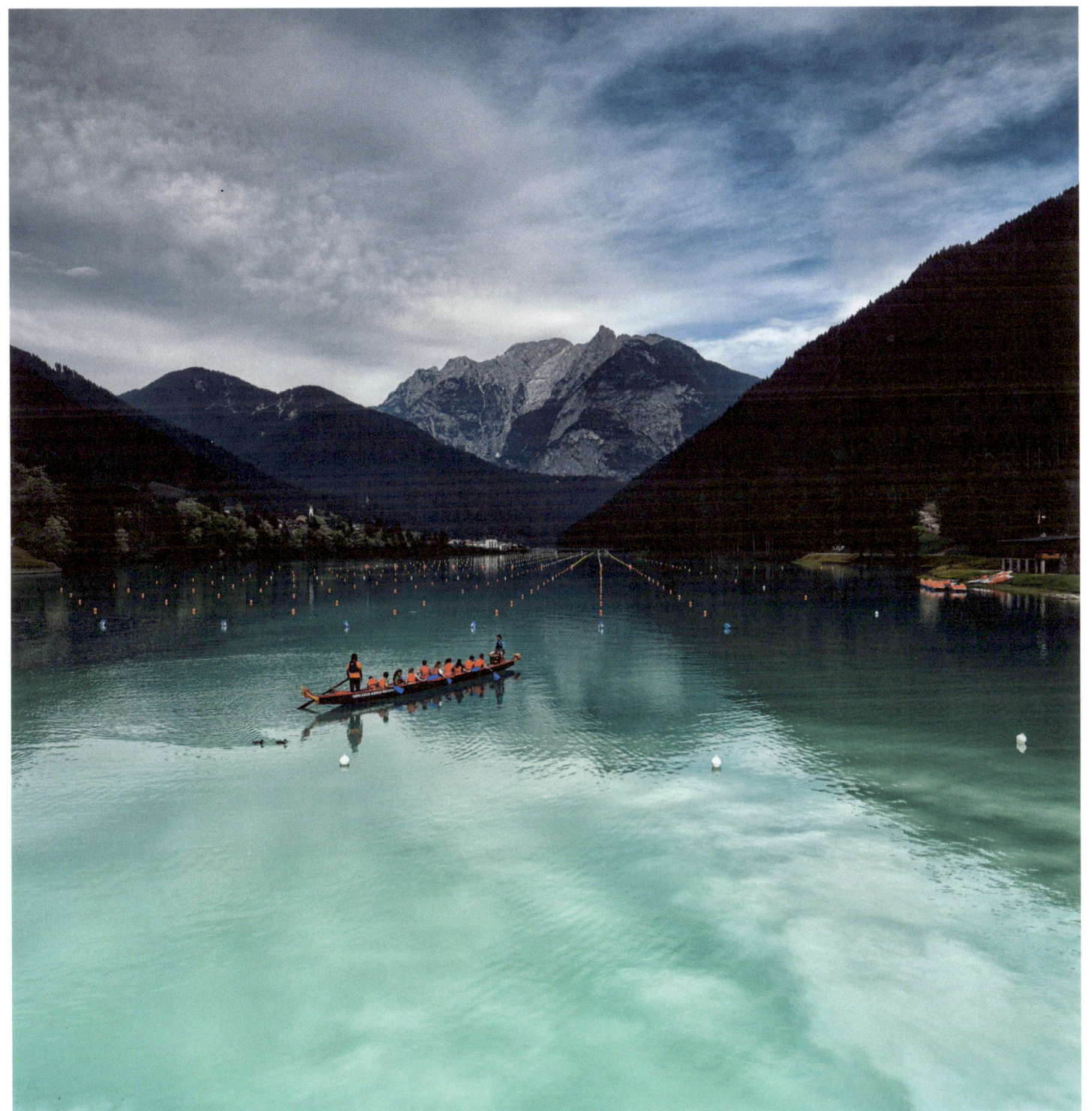
Auronzo

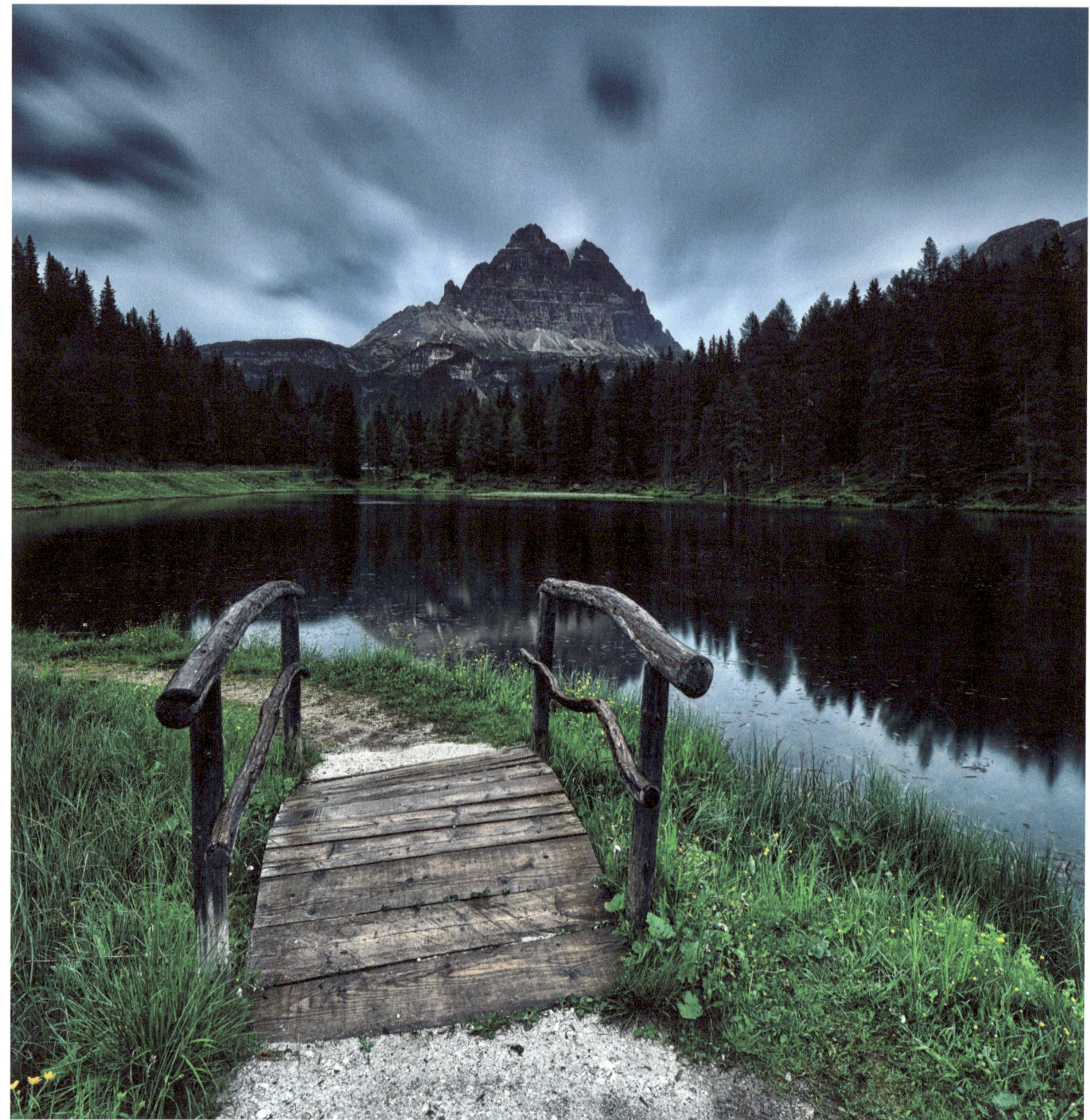
Antorno

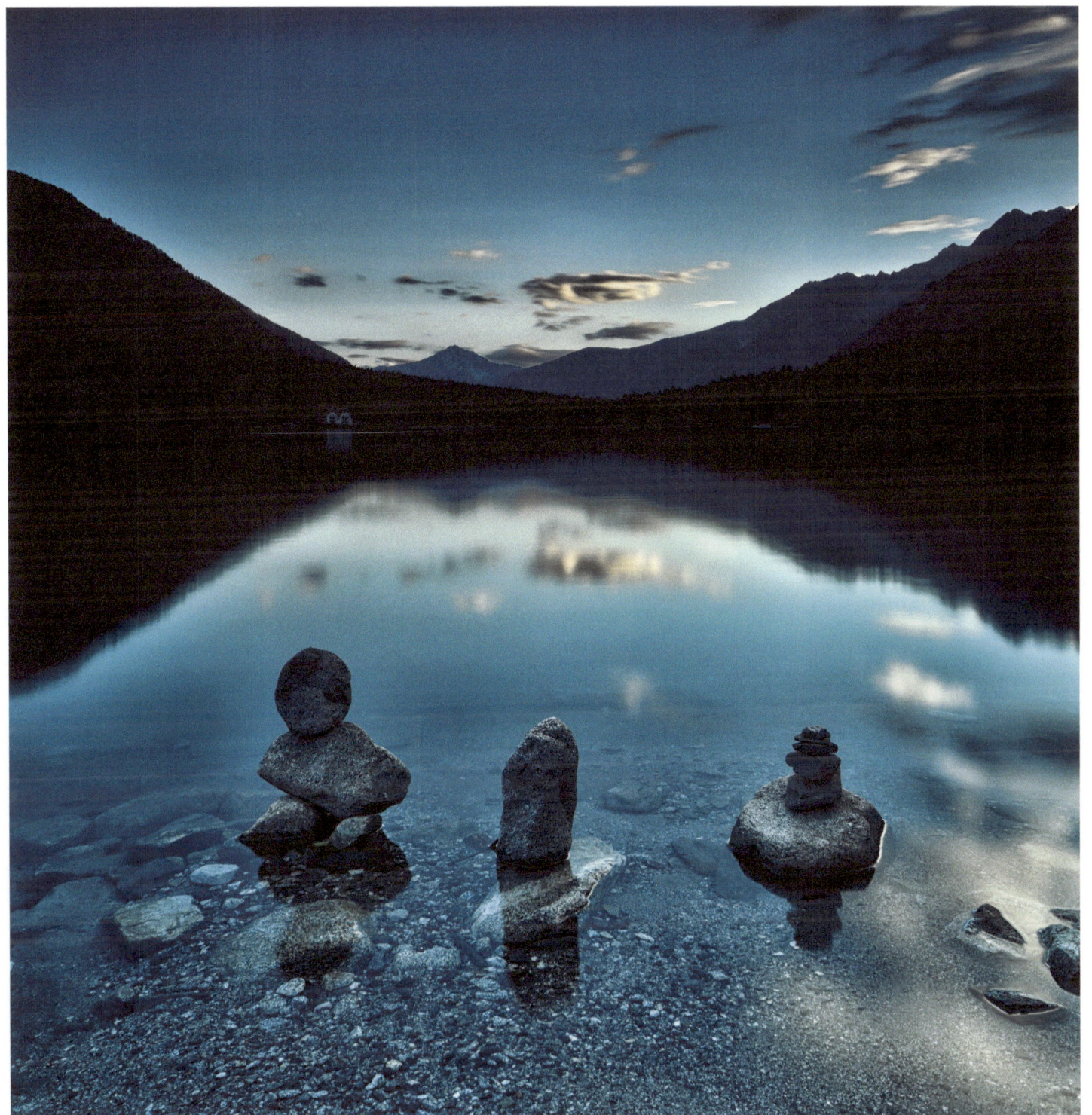

Anterselva

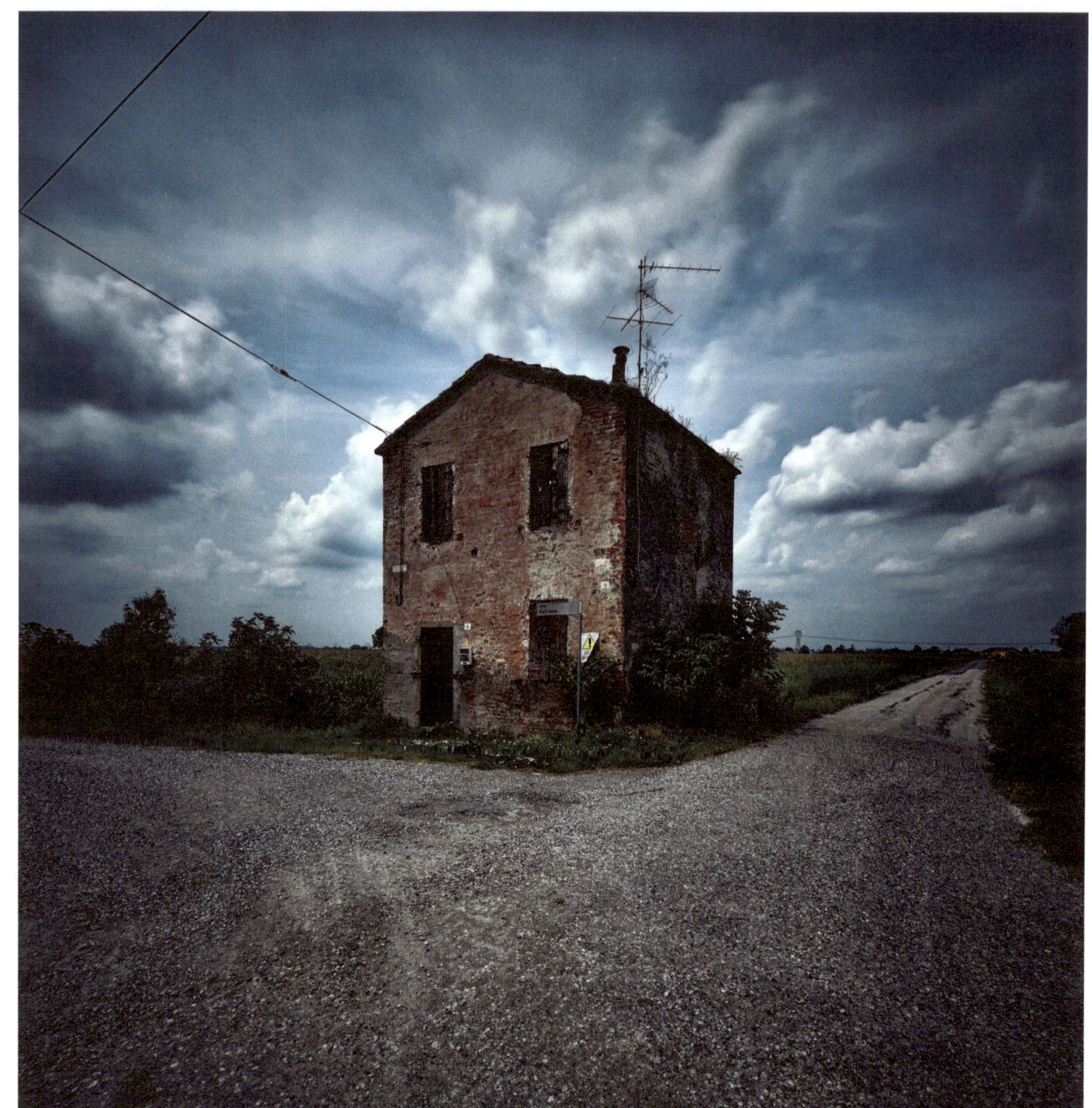

Anonymus

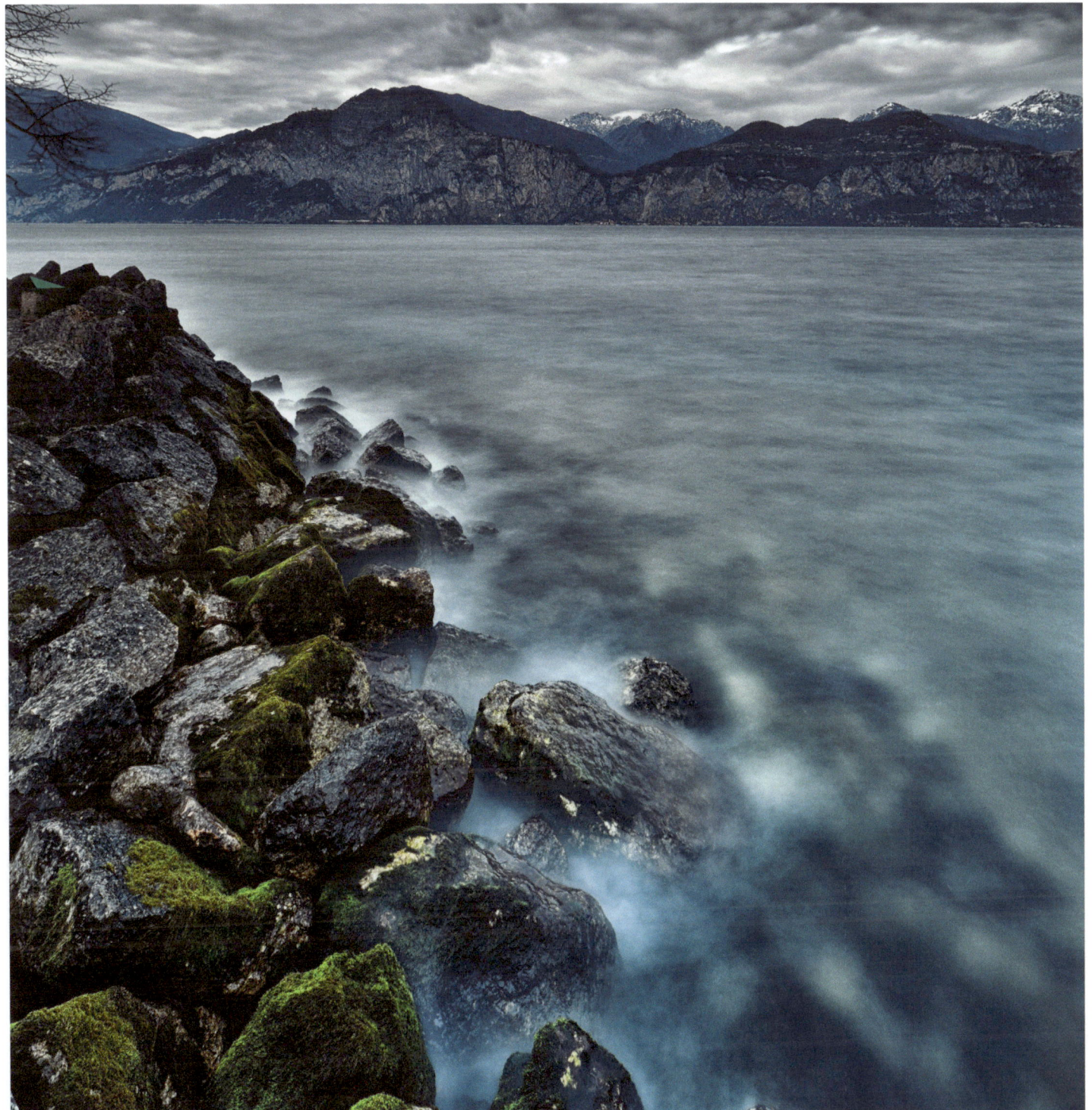
Cassone

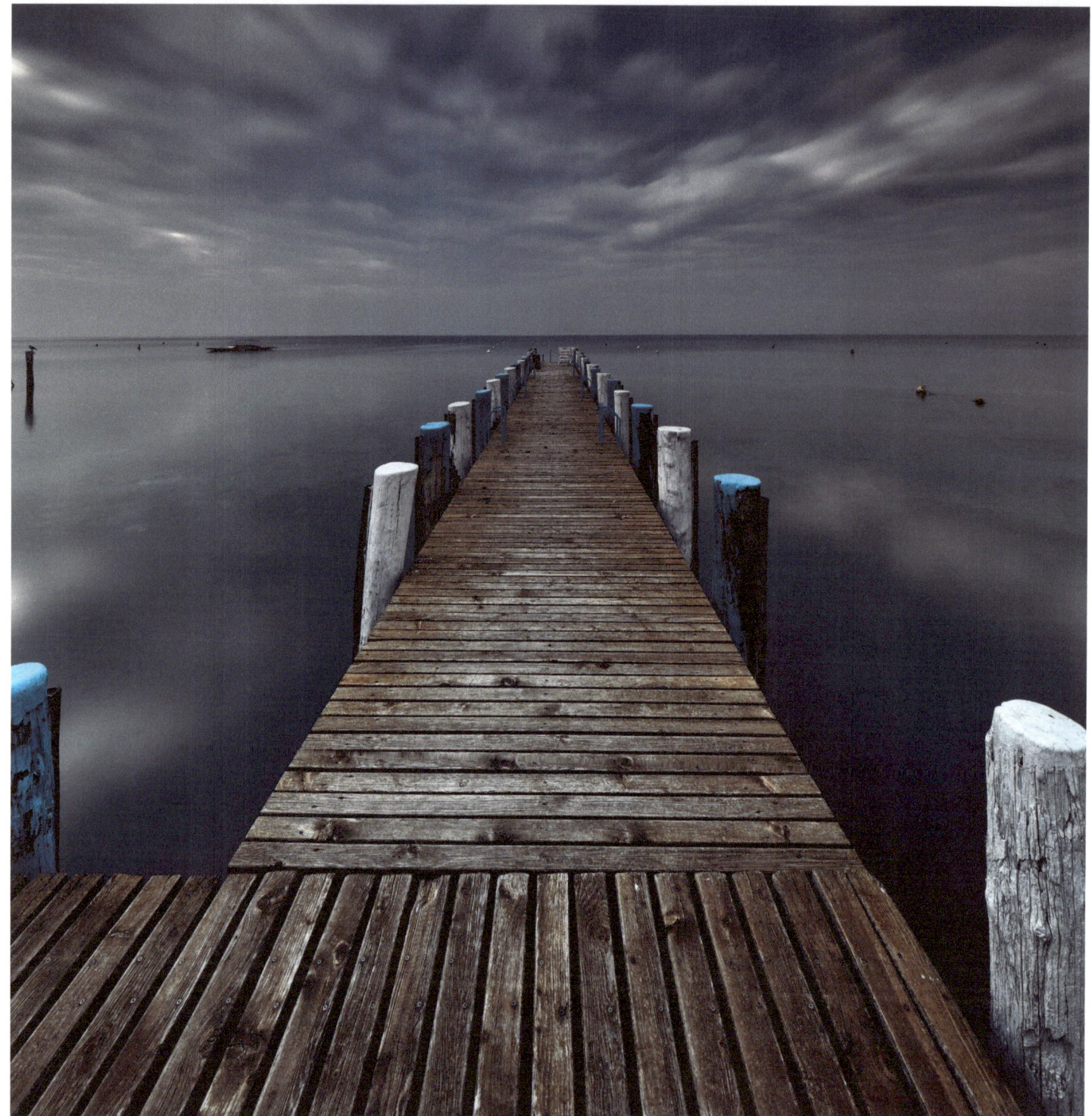
Cisano

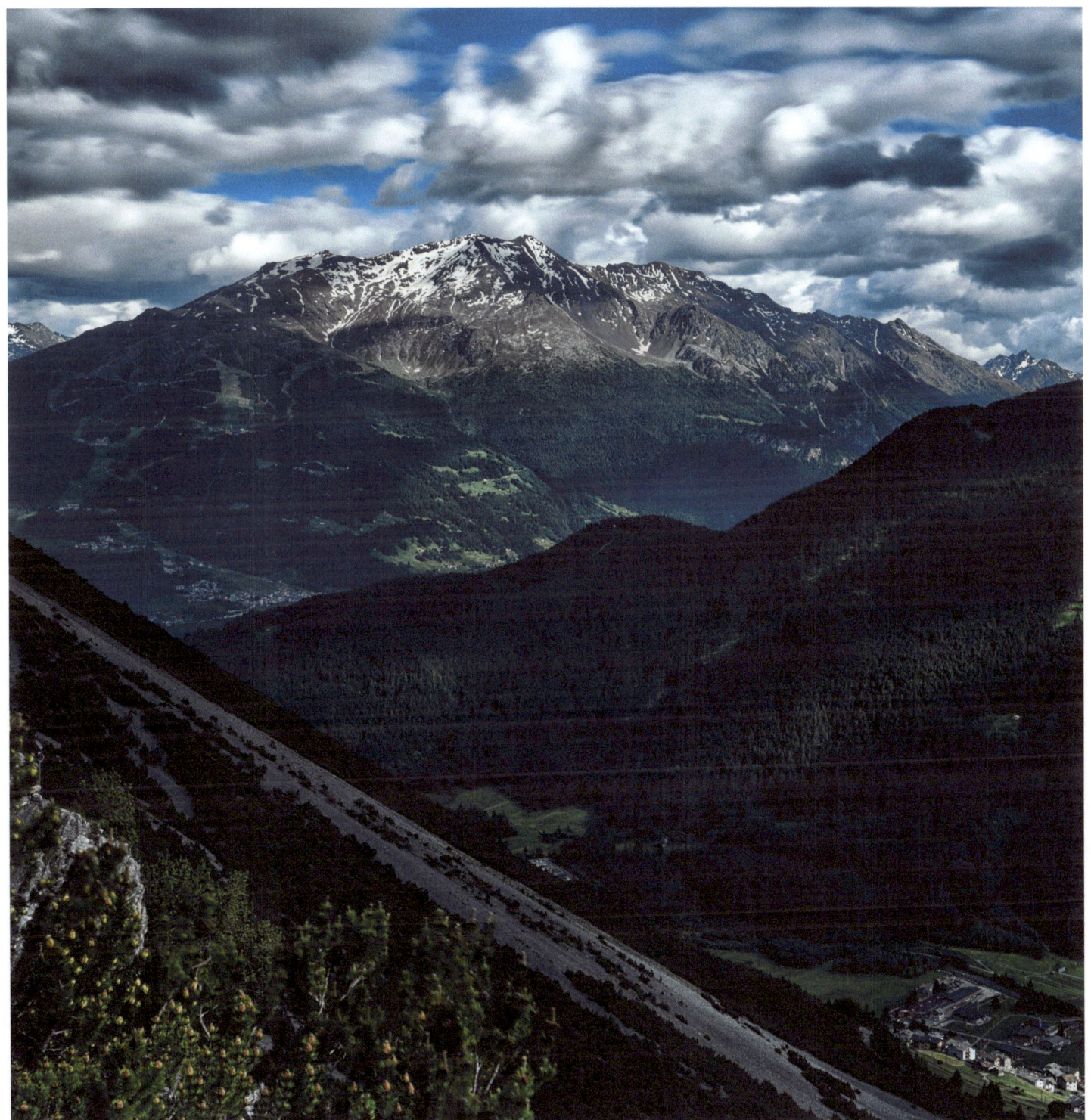

Valdidentro

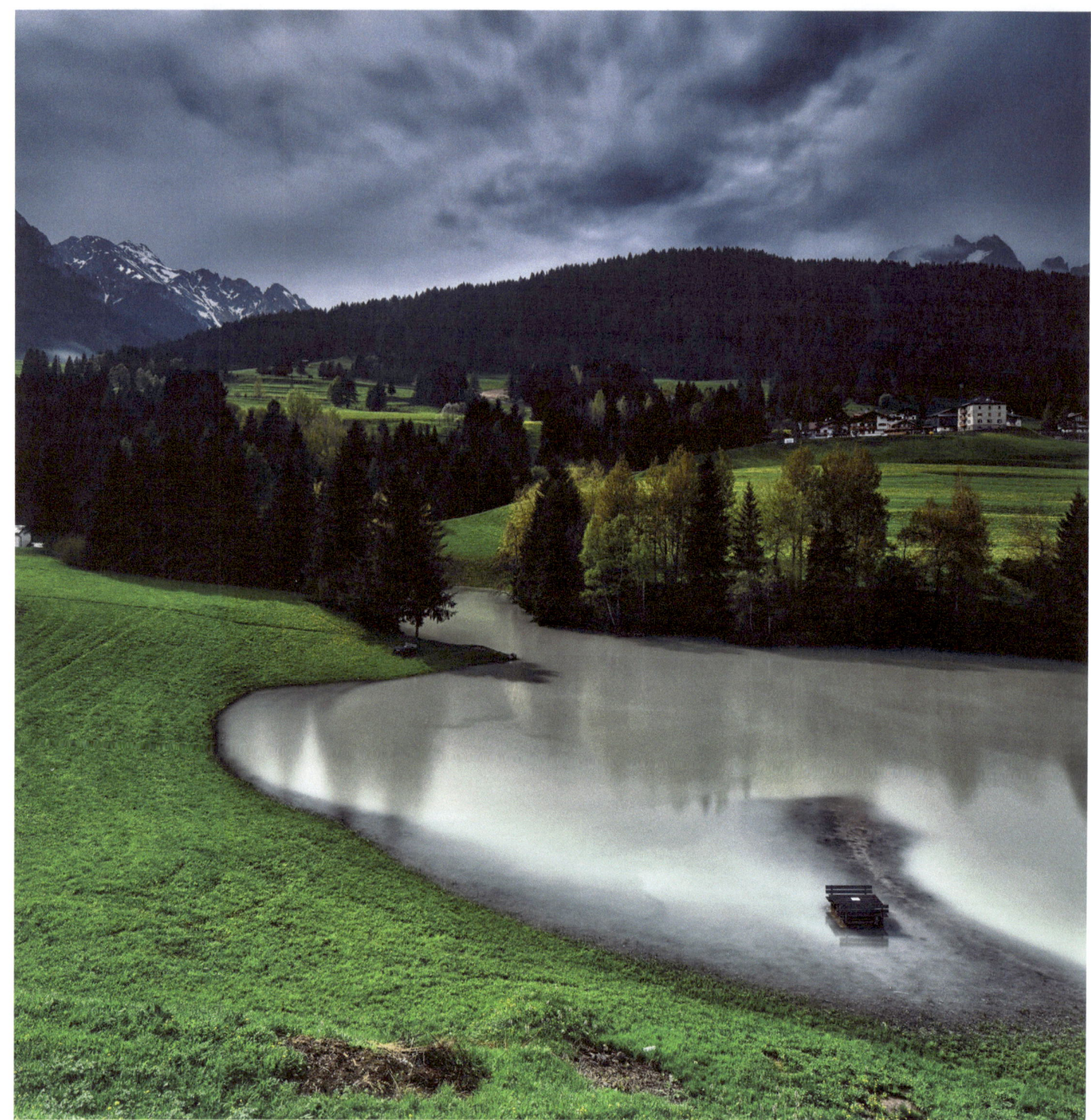
Soraga

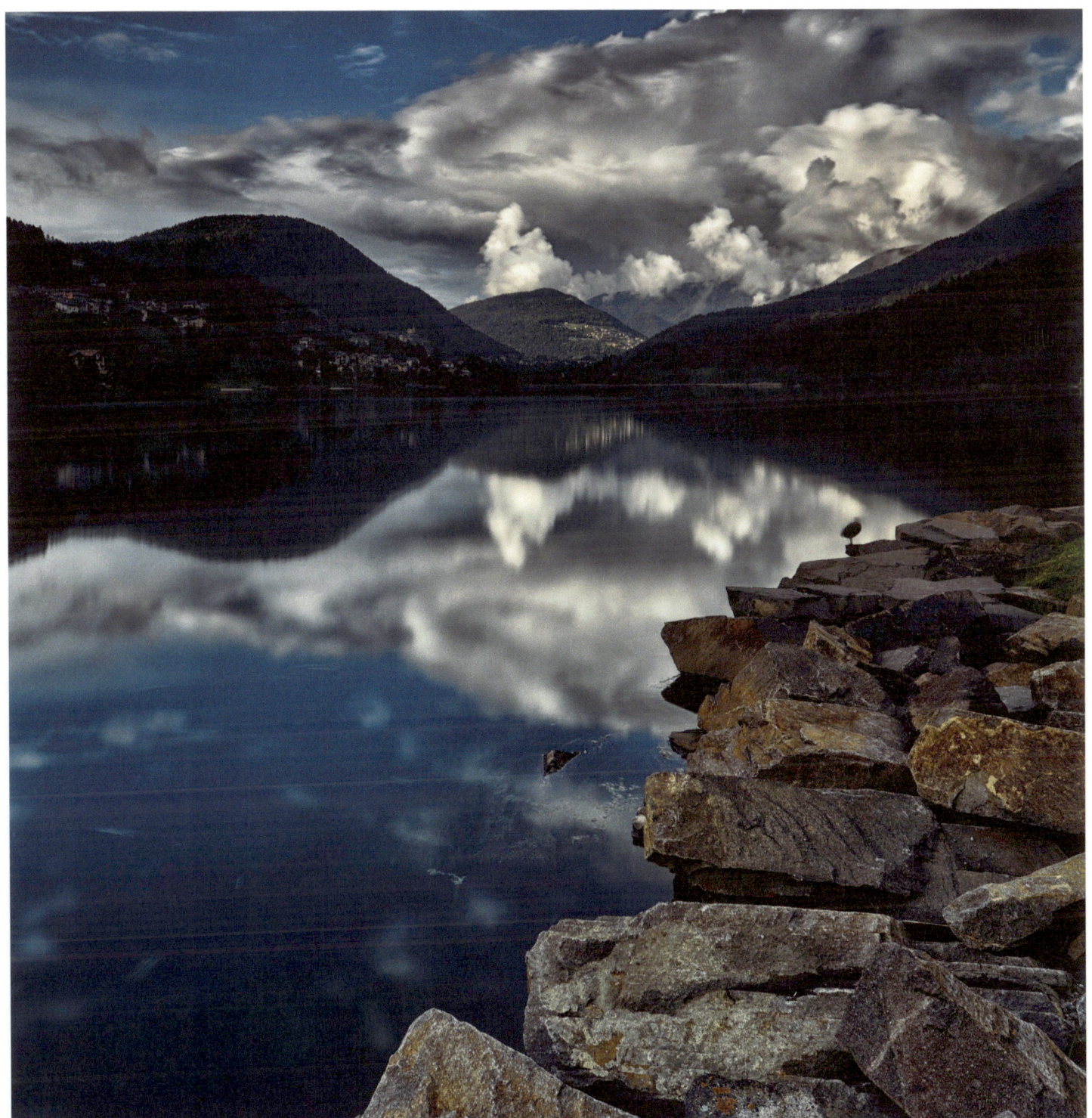

Serraia

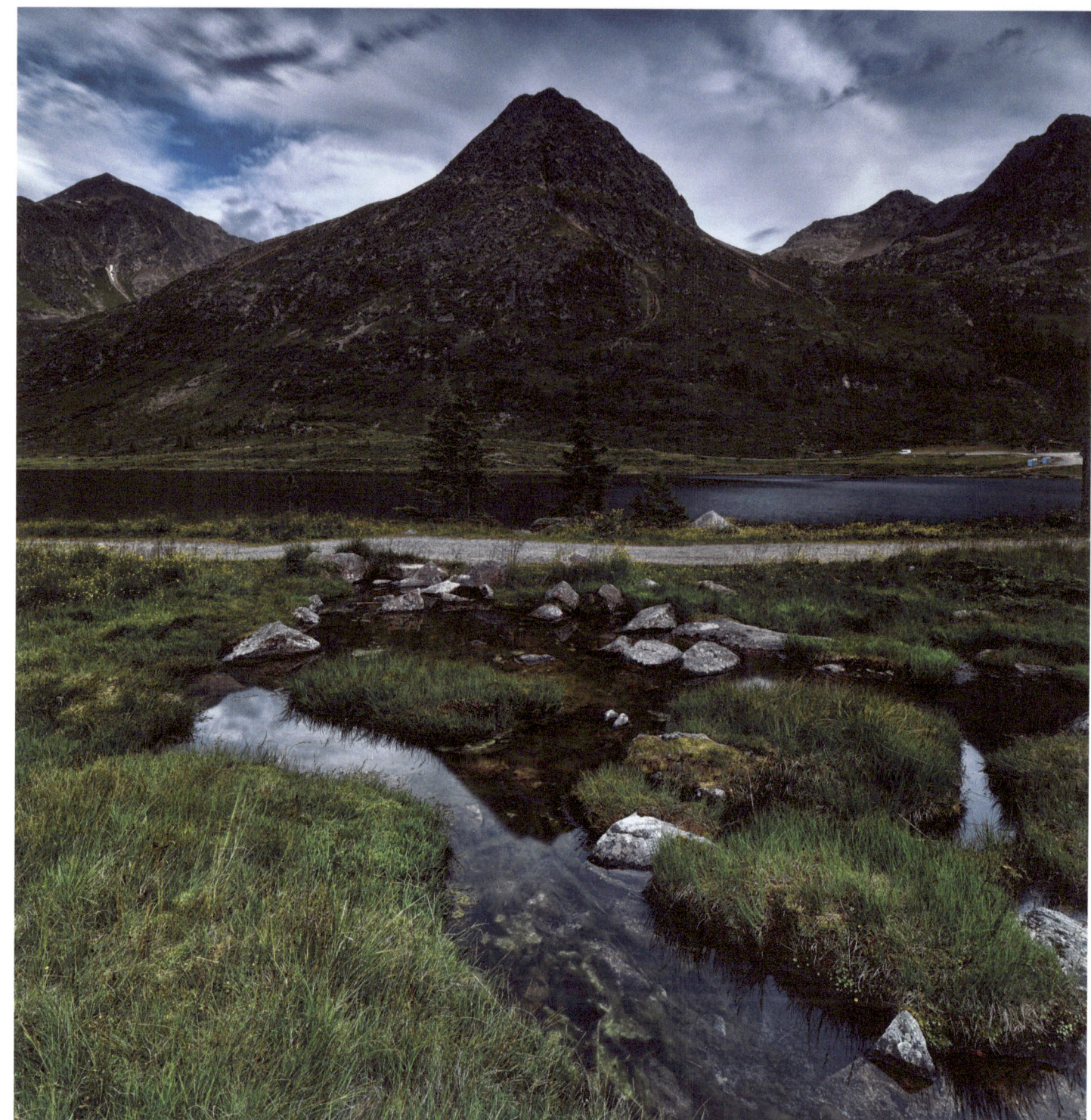

Obersee

www.ingramcontent.com/pod-product-compliance
Lightning Source LLC
Chambersburg PA
CBHW041258180526
45172CB00003B/890